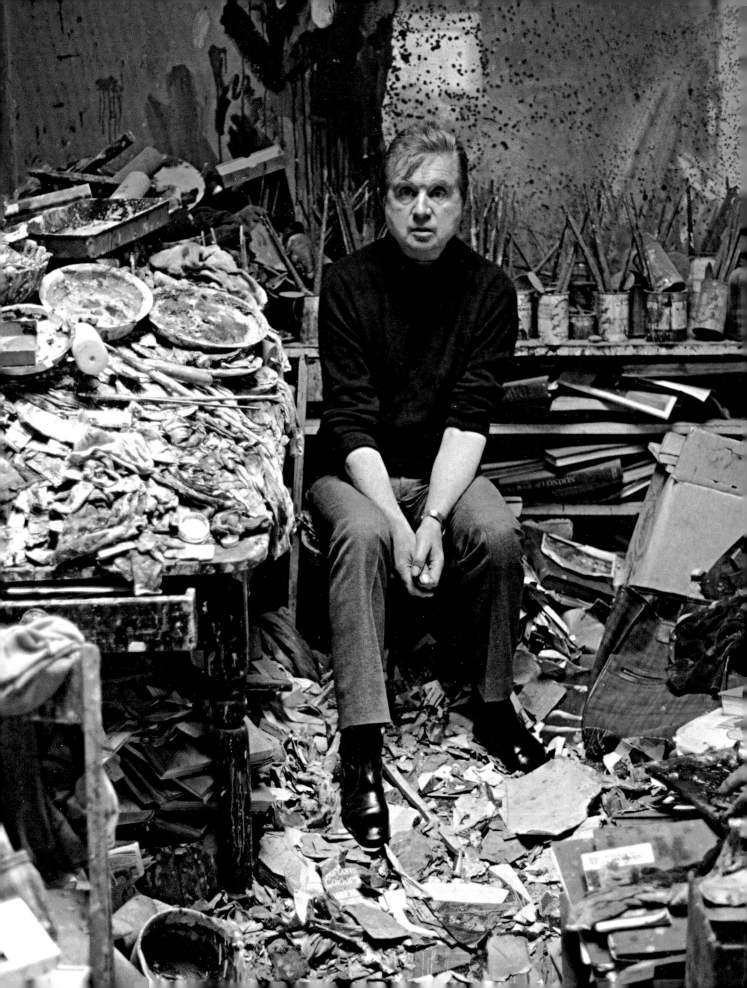

루이지 피카치 **지음** | 양영란 **옮김**

프랜시스 베이컨

1909–1992

존재의 표면 아래 깊은 곳

마로니에북스 | TASCHEN

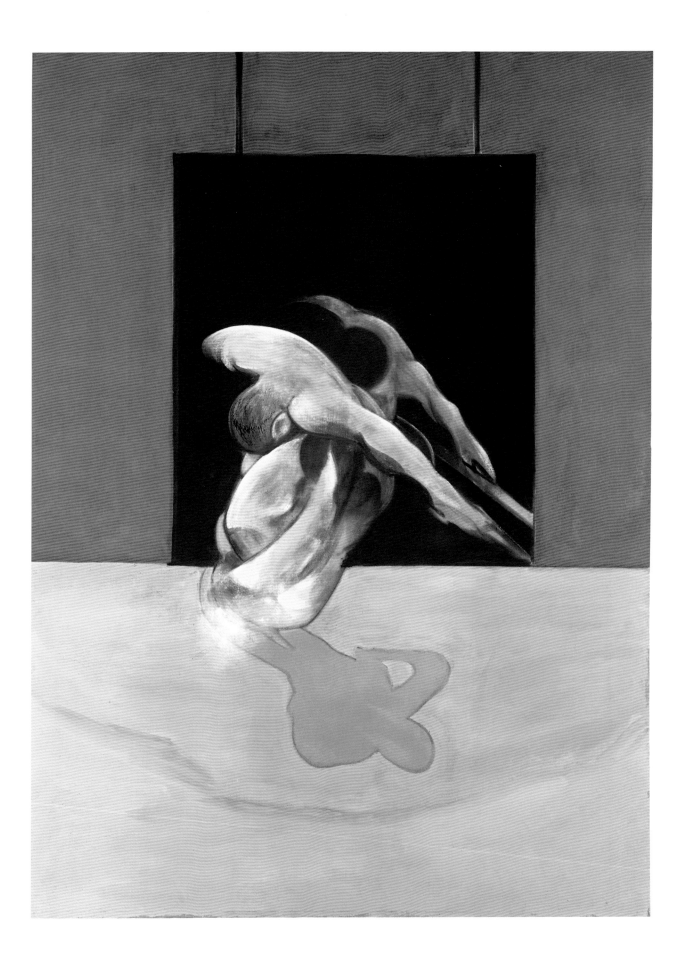

차례

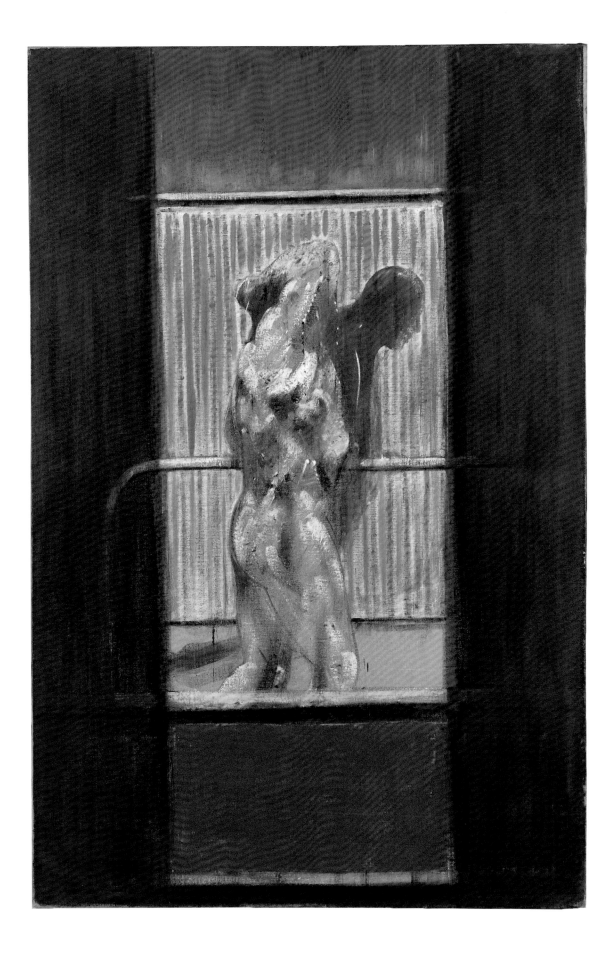

"나는 나의 전 생애를 회화에 담는다"
프랜시스 베이컨의 시학

20세기에 활동한 예술가 가운데 그 누구도 베이컨이 회화 작품을 통해 보여준 것처럼 실존의 비극을 선명하게 표현하지는 못했다. 이 '실존의 비극'이라는 표현은 인간 삶의 포괄적이고 추상적인 형태를 지칭하는 말도, 삶에 끼어드는 우연한 사건을 가리키는 말도 아니다. 지극히 개인적이고 내면적이기 때문에 쉽게 형상화하기 어려운 심오한 실존에 대한 인식을 나타낸다고 보는 편이 적절하다. 베이컨은 이처럼 실제 경험에서 얻은 감정을 언제나 매우 격렬하고 비극적인 방식으로 형상화했다. 실존에 대한 이러한 비극적인 인식은 모든 문명권에서 공통적으로 나타난다기보다는, 근대 유럽인에게 유별나게 나타난다. 베이컨은 매우 구체적이고 진실하며 통찰력 있는 해석을 통해 이러한 비극적 인식을 즉각적이고 격동적인 현실로 바꾸어 놓았다. 사실 베이컨에게 삶의 객관적인 측면이란 한낱 껍데기에 불과했으며 오직 그림을 그리는 행위를 통해서만 실제적이고 분명한 현실로 변화시킬 수 있었다. 주관적인 삶은 작품의 구체적인 특징, 시간을 초월하는 성질 덕분에 비극성을 획득한다. 인간의 삶에 대한 이러한 해석, 다시 말해 폭발적인 에너지와 절망이 뒤범벅되어 극단적인 경우에는 히스테리에 이르는 이러한 해석은 사실주의적 재현보다 훨씬 더 진실에 가깝다. 완전한 주관성으로 말미암아 관찰자의 가장 은밀한 감수성까지 자극하기 때문이다. 베이컨의 작품이 20세기 예술에서 점점 더 중요한 위치를 차지하는 까닭은, 그의 작품이 전혀 사실주의적이지 않기 때문이다. 그의 작품은 겉으로 드러난 형태나 구체적인 실제 상황의 재현과의 관계가 없다. 그렇지만 그의 작품은 실제 인생 체험에 근거를 두고 있다. 즉 삶의 현실이 형태로 물질화되어 예술적 현실로 나타난다. 강력한 힘과 심오한 울림을 지닌 베이컨의 작품은 인간의 본성과 그 본성을 덮고 있는 물리적인 외면, 인간 본성의 발현을 이해하기 위해 극단으로 치닫는다. 베이컨은 자신의 사생활을 활용해서 그림을 그렸다. 그에게 산다는 것은 오감(五感)과 그 오감에서 비롯되는 힘을 충분히 활용함을 의미했다. 오감이 동시에 작용할 때 나타나는 혼미함 속에서는 합리적 지성과 마찬가지로 시각 역시 절대적인 중요성을 상실한다. 이러한 혼미함을 화면 속에 이미지로 잡아두기 위해 베이컨은 혼미함 자체를 재현해야 할 현실로 여겼다. 이를 위해 그는 매우 불안정하고 모험적이며 위험하기까지 한 삶

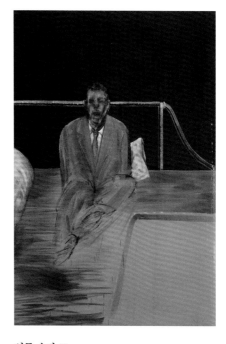

인물 습작 II
Study for Figure II
1953/55년, 캔버스에 유채, 198×137cm
J. 톰밀슨 힐 부부 소상

6쪽
회화
Painting
1950년, 캔버스에 유채, 198.1×132.1cm
리즈 시립미술관

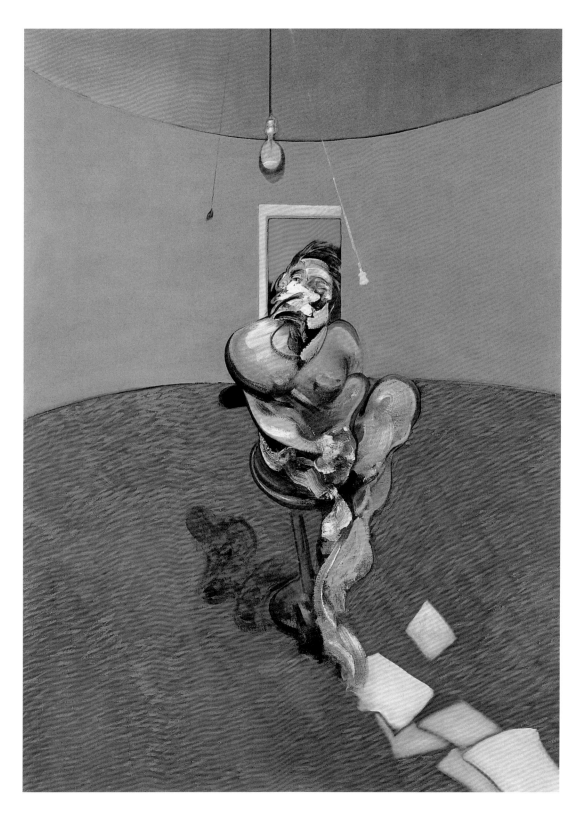

이야기 중인 조지 다이어의 초상
Portrait of George Dyer Talking
1966년, 캔버스에 유채, 198×147.5cm
개인 소장

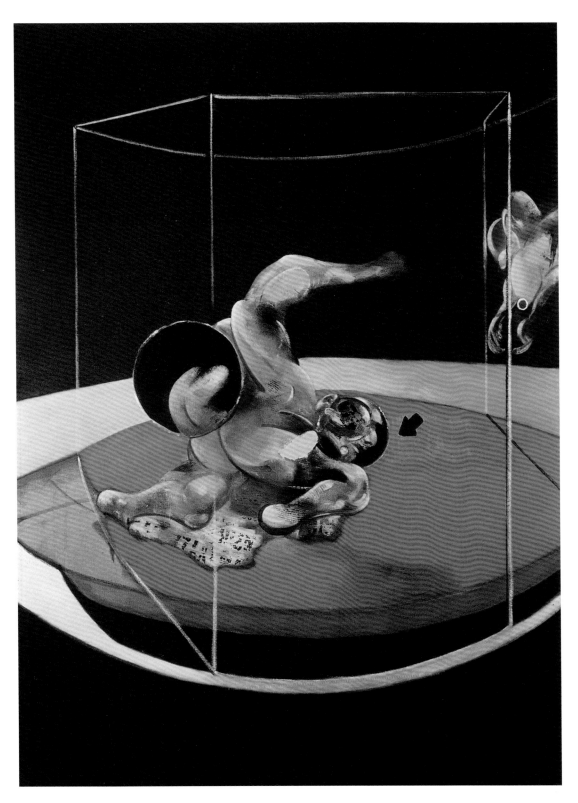

움직이는 인물
Figure in Movemnet
1976년, 캔버스에 유채와 드라이 트랜스퍼 레터링,
198×147.5cm, 개인 소장

두상 II
Head II
1949년, 캔버스에 유채, 80.5×65cm
벨파스트, 얼스터 박물관

을 택했다. 그림을 그리는 상황에 좌우되는 우연의 산물인 작품은 성공할 수도 실패할 수도 있었다. 그림을 그리는 자신의 행위에 대한 베이컨의 견해는 가차 없고 극단적이었다. 그리고 그러한 견해를 제시할 당시 지니고 있던 즉흥적인 미적 평가 기준 외에는 아무런 객관적인 기준에도 근거를 두지 않았다. 이 '절대적인' 기준에 의거해서 그는 많은 작품을 파기하거나 창고에 처박아두었고, 간혹 미지의 세계를 이해하려는 의도가 잘 반영된 작품은 엄격하게 선별했다. 그는 그림을 그린다는 실제적인 행위를 중요하게 여겼으므로, 행위에 앞서 존재하는 어떠한 이론이나 개념도 배제했다. 이론은 이성적인 체계에 속하는 것으로, 베이컨은 이 체계로부터 벗어나려면 이성을 활용하는 것이 아니라 오히려 전복해야 한다는 점을 처음부터 꿰뚫어보고 있었다. 그림을 그리는 행위만이 이 체계를 무력화함으로써 이제까지 알지 못했던 미지의 방향으로 나아가도록 이끄는 유일한 원동력이 될 수 있다. 베이컨의 그림이 지니는 힘은 그가 선택한 주제에서 비롯되는 것이 아니다. 베이컨의 작품을 볼 때 전체로부터 분리되어 독립적인 효과를 자아내는 주제란 드러나지 않는다. 그가 그린 이미지 속에서는 어떠한 사실의 직접적인 재현이자 그가 그린 형태가 아닌 형태로도 표현할 수 있다고 여겨지는 요소는 찾아볼 수 없다. 그에게 주제가 중요했다면 그런 요소가 발견되어야 마땅하다. 반면에 베이컨의 작품이 놀라울 정도의 진실성과 현실성을 지닐 수 있는 까닭은, 개인의 가장 심오하고 어두운 감수성을 일깨우기 때문이다. 진실한 표현의 추구야말로 역사적 우연성을 넘어서 15세기 유럽 예술과 오늘날의 예술을 가깝게 이어주는 공통점이라고 볼 때, 베이컨의 작품이 20세기 정신을 이해하는 데 얼마나 중요한 비중을 차지하는지는 쉽게 간파할 수 있을 것이다. 제2차 세계대전의 악몽이 끝난 후 승리에 도취되어 인간에게 복지와 진보를 약속하는 사회가 도래할 것이라고 믿는 분위기 속에서 그 어느 화가도 베이컨만큼 빨리 개인의 삶이 지닌 비극성을 표현하지 못했다. 하지만 이처럼 객관적인 공적을 세우겠다는 야심이 베이컨의 관심사는 아니었다. 베이컨의 회화에는 자신의 고유한 삶에서 출발해 그림을 그리겠다는 욕망 외에 다른 의도는 담겨 있지 않다. 베이컨에게 미리 정해진 주제를 선택하는 일은 중요하지 않았다. 그에게 그림을 그리는 행위란 치열하고 극단적이며 때로는 절망적이기까지 했다. 이러한 사실 때문에 베이컨의 작품에 등장하는 인물은 모두 비극적이며, 형태를 불문하고 한결같이 실존의 비극성을 상기시킨다. 치열함이 곧 비극성의 표현인 것이다. 이런 이유로 베이컨은 의식 있는 현대인에게 없어서는 안 될 예술가이다. 그의 작품을 통해 현대인은 문득 폭력과 불안, 성스러움에 대한 두려움, 욕망, 절망, 광란, 사랑의 갈구, 인간 내부에 존재하는 동물적인 비천함 등과 마주하게 되었으며, 이러한 소재는 곧 필연적으로 아름다움의 구성 요소가 되었다.

최근 들어 베이컨에 관한 연구는 그의 사생활에 대한 막대한 양의 자료를 바탕으로 괄목할 만한 발전을 거듭했다. 어떤 문화적, 전기적 요소가 어떤 작품을 낳았는지 알려주는 많은 정보가 있다. 하지만 그의 작품 전체의 시학에서 중요한 개념을 도출해내기 위해서는 역설적이지만 이 풍부한 정보를 모두 무시하고, 그의 작품의 여러 단계를 대표적으로 보여주는 열한 점의 작품을 살펴보면 된다. 그렇게 하면 그의 예술세계를 구성하는 요소가 종합적이면서도 개별성을 잃지 않은 채, 좀 더 정확히 말해 뛰어난 형태적 천재성을 간직한 채 드러날 것이다.

11쪽
바닥의 피 – 회화
Blood on the Floor – Painting
1986년, 캔버스에 유채와 파스텔, 198×147.5cm
개인 소장

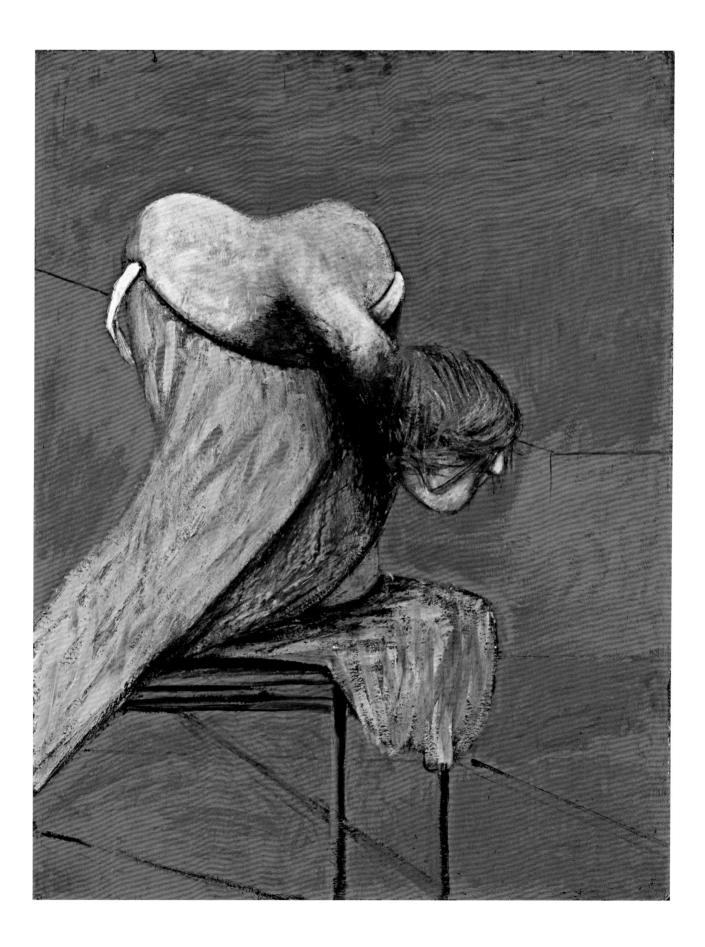

"삶으로 인한 혼미"
공포의 표현

프랜시스 베이컨은 1944년에 그린 〈그리스도의 십자가 처형도를 위한 세 개의 습작〉으로 화단에 첫발을 내디뎠다고 말했다. 그러나 실제로 그는 이보다 10년쯤 전부터 작업을 시작해 우수한 작품을 이미 여러 점 그렸고, 몇몇 전시회에 참가해 스스로를 알렸다(14쪽 작품). 〈그리스도의 십자가 처형도를 위한 세 개의 습작〉은 매우 끔찍한 폭력을 묘사한 작품이다. 하지만 그림 자체는 아무런 폭력 행위도 재현하고 있지 않다. 무어라 규정할 수 없는 비인간적인 폭력이 전혀 알 수 없는 시공간 속에 배치되어, 형태와 그 형태를 둘러싼 채색된 부분에서 공포를 자아낸다.

　　화면은 같은 크기의 캔버스 세 개로 구성된 3면화 형태이다. 베이컨은 이후로도 자신이 구상한 회화의 주제에 이러한 형태가 부합하면 주저 없이 이 독특한 화면 구성 방식을 택했다. 모두 오렌지색으로 칠한 세 화면은 감상자를 강렬하게 사로잡는데, 그 인상이 너무도 강해서 이성적인 논리의 관습적인 방식으로 형태를 인식하는 것은 불가능하다. 세 화면에서 제각각 떨어져 나온 인물들을 묶어주는 유일한 공통점은 그들이 끔찍한 비극의 느낌을 주는 어떤 일의 희생자나 목격자

**그리스도의 십자가 처형도를 위한
세 개의 습작**
**Three Studies for Figures
at the Base of a Crucifixion**
1944년, 섬유판에 유채와 파스텔
3면화, 각각 94×74cm
프랜시스 베이컨 재단

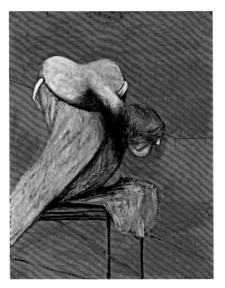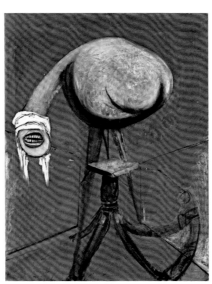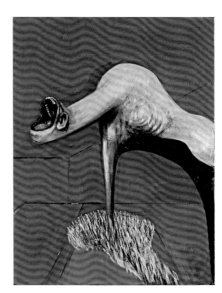

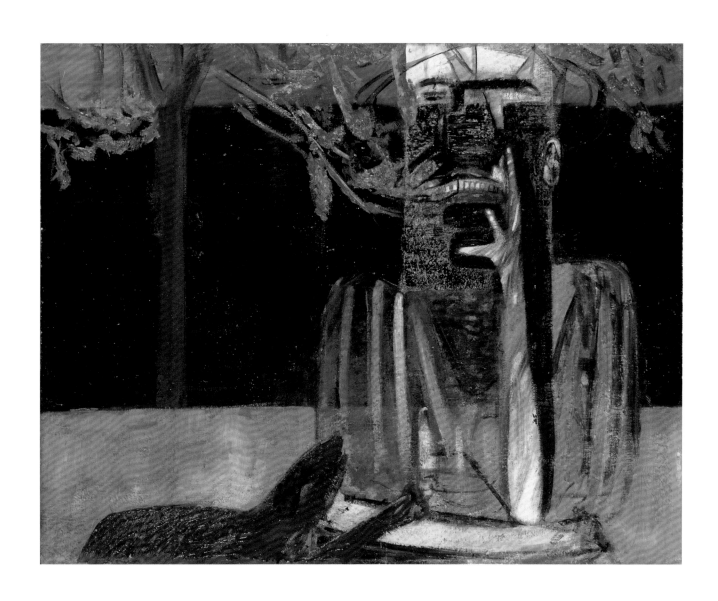

정원에 있는 인물
Figures in a Garden

1935년경, 캔버스에 유채,
에그 템페라와 왁스, 74×94cm
런던, 테이트 갤러리

15쪽
인물 습작 I
Figure Study I

1945–46년, 캔버스에 유채, 123×105.5cm
에든버러, 스코틀랜드 국립현대미술관

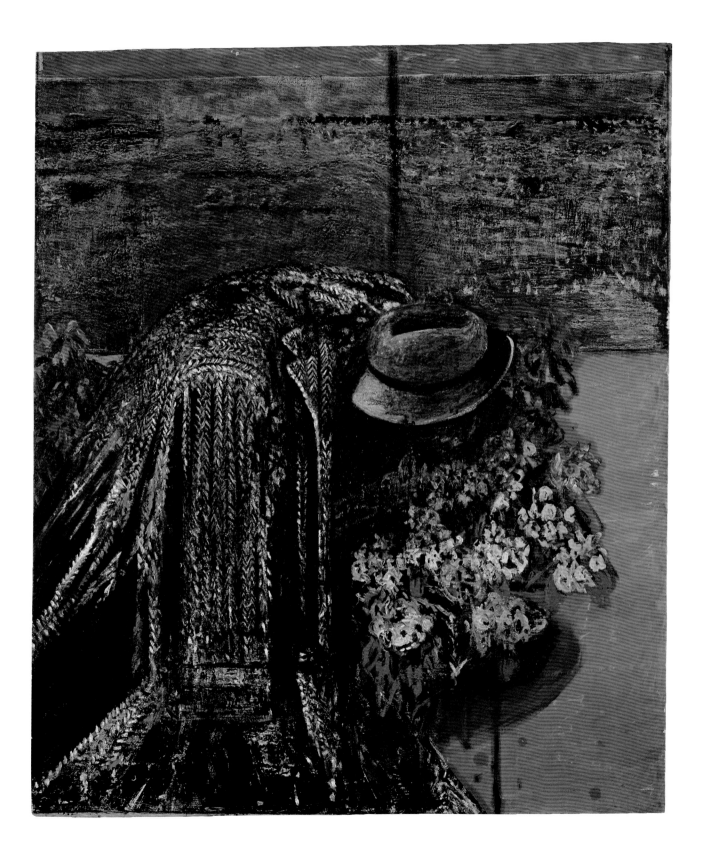

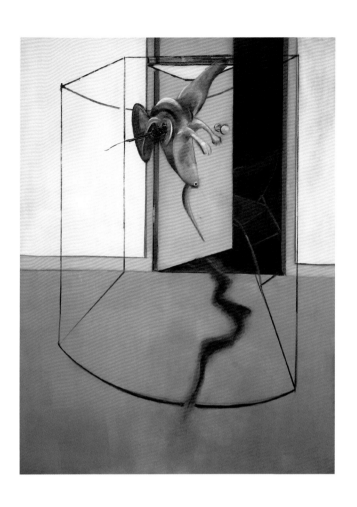

아이스킬로스의 『오레스테이아』에서
영감을 얻은 3면화
**Triptych Inspired by
the Oresteia of Aeschylus**
1981년, 캔버스에 유채, 3면화, 각각 198×148cm
오슬로, 아스트룹 피언리 컬렉션

가 겪는 분노와 고통과 공포 같은 감정을 자아낸다는 점이다. 인물들이 지닌 인간적인 요소와 동물적인 요소는 왜곡된 형태 때문에 무엇을 그렸는지 도저히 알 수 없고 모호하다. 따라서 전혀 그 의미를 설명할 수 없다. 이 몸뚱어리들로부터 어떤 특정 형태를 인식하거나 논리적으로 설명할 수 있는 작품의 의도를 끄집어내려는 시도는 무의미하다. 왜냐하면 이 그림은 우리를 알 수 없는 곳, 관습적인 논리가 적용되지 않는 곳으로 데려가기 때문이다. 베이컨에게 회화는 명백한 현실을 모방하는 장(場)이 아니라 인간의 가장 심오한 곳에서 본능적인 필요에 의해 분출되는 독립적이고 인위적인 행위이다. 이 행위는 표현의 심층적이고 원초적인 힘에 의해서만 지탱된다. 〈그리스도의 십자가 처형도를 위한 세 개의 습작〉에서 몸뚱어리들의 회색 덩어리는 다른 색채와 나란히 놓임으로써, 어디에서 들려오는지, 왜 그런지 알 수 없으나 폐부를 찌르는 비명을 표현한 듯하다. 이 비명은 소리를 지름으로써 편치 않은 심사를 달래보려는 인간의 정상적인 욕구보다 훨씬 강렬한 원초적인 힘으로 느껴진다. 인간적이라기보다 오히려 동물적인 외침에 가까운 이 비명은 너무도 극단적이기 때문에 표현의 한계마저도 넘어선다. 이 비명은 이해할 수 있는 무엇인가를 전달하기에는 너무도 절박하다. 그런데 이 형상이 특별한 회화적 효과를 발휘하고 인식의 가장 본능적인 단계를 자극할 수 있는 이유는 바로 화면 속 인물의 정체가 전혀 드러나지 않고 수수께끼로 남아 있기 때문이다. 지식의 전달 수단으로서의 감정. 논리보다 앞서는 감정은 논리보다 훨씬 내면적

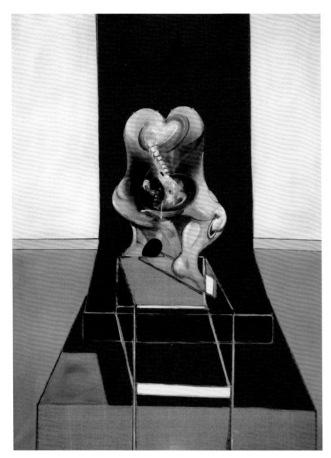
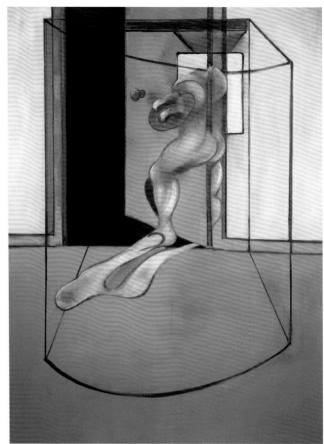

이고 은밀하다.

베이컨은 인과관계를 밝히는 논리를 포기하고, 회화 작업을 통해 이 논리를 완전히 전복하여 무의식으로부터 분출되는 무엇인가를 이해할 수 있는 방식으로 표현해야 할 필요성을 느꼈다. 그는 이 복잡하고 다채로우며 서로 모순된 듯한 감정과 그 감정이 만들어내는 이미지를 그렸다. 따라서 베이컨에게 그림의 소재는 인간으로서의 체험과 그 체험을 받쳐주는 무의식의 층이라고 할 수 있다. 회화에서 무의식이 소재로 부상함에 따라 개개인의 하잘것없는 실존은 신화적인 의미를 지닌 상징으로 탈바꿈한다. 즉 다양하고 개별적인 경험이 인간 삶의 보편적인 비극성으로 승화된다고 할 수 있다.

오렌지색 화면은 시선을 압도하기 때문에 감상자는 논리적인 층위보다 심리적인 차원에서 화면 공간을 대하게 된다. 이런 회화 작업을 하도록 이끈 화가 내부의 투쟁 상태는 조각난 선, 부분적으로 잘린 기하학적 도형 등으로 표현되며, 화면은 이러한 도형을 통해 조직화된다. 이것은 옛날부터 회화에서 사용된 수법으로, 인물의 형태를 제한하는 건축적 혹은 자연적인 배경을 이룬다. 즉 인물이 중심적인 위치를 차지하도록 하는 전략적인 부속 요소이다. 과거에는 인간이 지배하는 공간을 재현할 때 그림 속 인물의 서술적이고 상징적인 측면이 상당히 비중 있게 함축되어 있었다. 그러나 현대 문명사회에서는 산산이 해체되어 완벽한 재현이 불가능하기 때문에, 베이컨의 그림에서는 그림의 소재가 된 감정과 더불

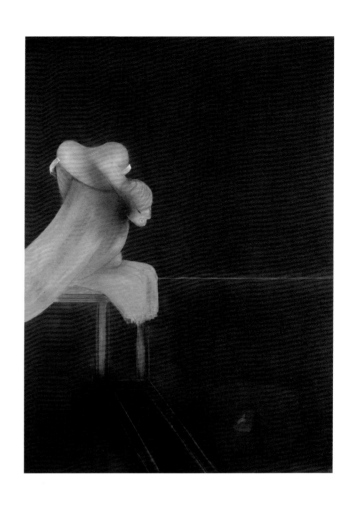

〈3면화 1944〉의 두 번째 버전
Second Version of Triptych 1944
1988년, 캔버스에 유채와 에어로졸 페인트,
3면화, 각각 198×147.5cm
런던, 테이트 갤러리

어 항상 조각으로 나타나서, 알 수 없는 사고의 심연으로 빨려 들어간다. 그 조각들은 가장 내밀한 방식으로, 즉 분명히 구분되는 개별적인 일화를 통해서가 아니라 자신만의 독자적인 리듬, 인간과 인간의 문화를 변화시키는 무섭고 거역할 수 없는 리듬에 따라 역사의 진보와 궤를 같이하는 비극의 흔적이다. 이 작품을 통해 1920년대에 피카소가 그린 목욕하는 처녀들, 즉 비극적인 동시에 희극적인 여인들에게서 볼 수 있었던 형태가 부활했음을 알 수 있다. 이러한 형태는 물론 예술적인 소양에서 비롯된 것이지만, 강박 관념처럼 제어하지 못할 힘도 지니고 있다. 그로부터 비롯되는 인물의 형태는 공포의 표현이자 베이컨이 예술적인 기억 또는 회화의 역사에서 발견한 소재이다. 즉 베이컨이 상상력의 여정 위에서 이미 존재하는 자취인 피카소의 창작물을 만난 것과 같다. 그는 미술사로부터 건져 올려 작품의 소재로 삼은 요소를 가리켜 "형태적인 골조"라고 했다.

이 작품에서 드러나는 여러 실마리와 역사적인 배경을 토대로, 여기에 표현된 공포가 인간이 책임져야 할 재앙(이 작품은 1944년에 제작되었으며, 이 시기에 유럽인의 의식은 전쟁 때문에 걷잡을 수 없는 혼란에 휩싸여 있었다)이 가까이 있다는 인식에서 기인했으리라고 추정할 수 있다. 그러나 이 작품의 진정한 주제는 특수하고 일시적인 어떤 동기보다도 우월한 공포 자체를 표현하는 것이다. 상대적인 동기는 경우에 따라 초월할 수 있다. 하지만 존재와 분리할 수 없는 원초적인 힘으로서의 공포는 경험이 명백하게 보여줄 수 있는 증거를 뛰어넘을 수는 있으나, 축소하거나 개선할 수

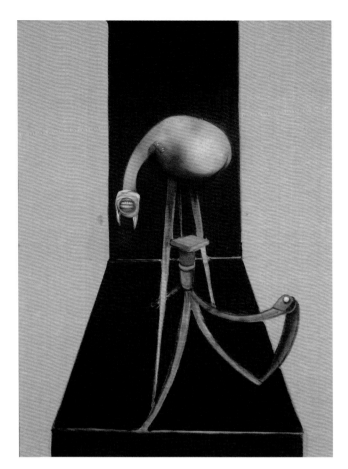

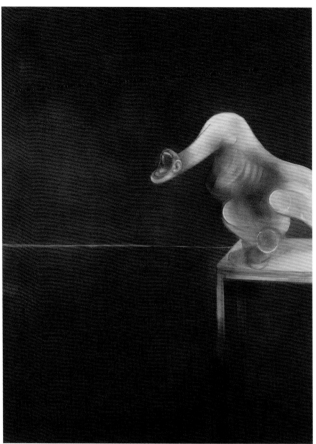

는 없다. 베이컨은 회화의 힘을 빌려 이러한 공포의 가장 보편적인 표현을 찾아냈다. 그는 비명을 물질화했다. 이 작품에 등장하는 인물들은 아무런 행동을 취하고 있지 않기 때문에, 그 존재 이유를 설명하는 열쇠는 작품 제목에 수수께끼처럼 등장하는 '습작'이라는 말에서 찾아야 한다. 이 말은 현실을 재현하는 것과는 상관이 없으며, 오히려 예술에서 가장 틀에 박힌 전통과 연관이 있다. 이 경우 인물들은 각각의 예술가가 시대와 상관없이 자신이 원하는 위치에 모델을 배치한 후 예술가의 내면세계에 속하는 이미지로 변형하는 작업의 준비 상태에 놓여 있다. 베이컨이 예술가의 작업을 지칭하는 중립적인 개념인 '습작'이라는 용어를 이 작품의 제목에 넣은 이유는 전통적으로 회화의 준비 단계에 속하는 이 순간을 포착하는 것이 그의 목표였기 때문이다. 그는 스스로에게 이러한 한계를 부여하여 자신만의 실존적인 경험을 보편적인 감정으로 변모시켰으며, 다시 이 감정을 보편적인 힘으로 승화시켰다. 바로 이 점이 예술 자체를 작품의 중심 주제로 삼는 현대 미술의 가장 큰 특징 중 하나이다.

　이듬해에 제작한 〈풍경 속의 인물〉(20쪽)에서, 인물은 자연을 배경으로 놓여 있다. 공원을 간단하게 요약해서 재현하려는 의지가 엿보이는 이 작품은 당시 그린 작품 가운데 가장 뛰어난 것 중 하나로 손꼽힌다. 베이컨은 회화의 천재다운 창의적인 자유분방함으로 흰 캔버스 바탕 위에 빠르고 정확하게 마치 상상의 표의문자 같은 검은 선을 그려 넣었다. 아라베스크 무늬를 연상시키는 폭풍 같은 붓

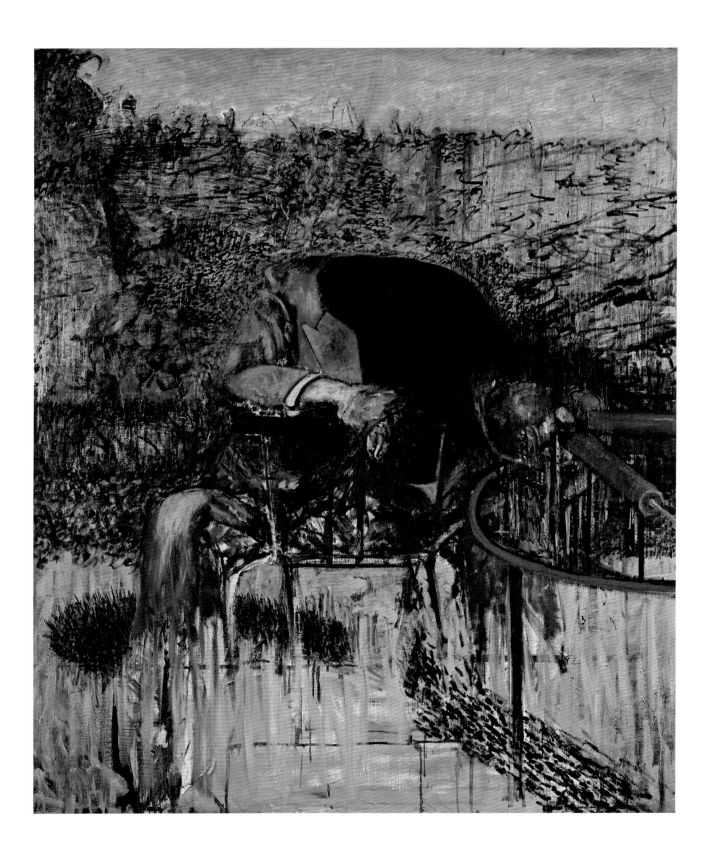

놀림, 적갈색으로 밝게 강조한 부분, 푸른 하늘의 반사광과 얼룩이 뒤섞인 몇몇 검은 줄무늬와 회색 줄무늬가 화면을 가득 채움에도 불구하고 군데군데 캔버스의 흰 바탕이 드러난다. 이 모든 요소가 일련의 색면을 이룬다. 이를 통해 베이컨은 공원의 울타리를 묘사하지 않고서도 울타리를 볼 때 느끼는 감정을 매우 강렬하고 덧없으며 폐부를 찌르는 듯 생생하게 표현했다. 그 감정이 너무도 강하기 때문에 애초에 설명적으로 재현하려 했던 대상을 넘어서버렸다. 빽빽이 군집한 듯한 식물은 감각적이고 조직적이며, 성나고 위협적인 느낌을 준다. 과거 대가들의 작품에서 흔히 볼 수 있듯 풍경화, 즉 부드러운 터치와 섬세한 색조의 차이를 통해 자연의 세부 요소를 표현하는 장르는 화법의 독립성과 자유분방함이 강하게 드러나기 때문에 고유한 매력을 내뿜는다. 따라서 대상의 정확한 묘사를 넘어서 보는 이의 감수성과 관능까지도 자극할 수 있다. 고전적인 풍경 화가들처럼 즉각적이고 본능적인 작업 환경 속으로 자신을 몰아넣은 베이컨은 화면과의 일대일 대결, 즉 고독한 백병전을 통해 파괴적 분노와 음울한 공포를 끌어냈다. 그러나 이러한 분노나 공포는 표현된 이미지가 표방하는 주제나 그림의 일차적인 의도와는 아무런 연관이 없다. 화면 위쪽의 울타리 너머 하늘과 맞닿아 있는 부분을 차지하는 파란 면은 고요하고 평화로운 느낌을 전달해야 마땅할 것이다. 그런데 실제로 이 파란 면은 화면 전체와 대조를 이루는 부드럽고 밝은 느낌 때문에 오히려 불안감을 조성한다. 이 파란 면은 무의식적인 이탈을 느끼게 하며 이 때문에 명백하게 드러나 있는 다른 단서와 대조를 이루어 비극성을 고조시킨다. 격정적인 그리기 작업은 고유의 논리, 즉 사전에 그 과정과 결과를 고려하지 않고 붓 가는 대로 그린다는 논리를 따른다. 이 과정에서 내면의 무의식적인 욕구 사이의 갈등 관계가 표면화된다. 이러한 상황에서 그림을 그리는 행위는 현실 재현의 논리보다 우선하므로 심지어 등장인물의 머리마저도 화면에서 사라져버렸다. 두 개의 분리된 화면, 일관성이 결여된 두 개의 색채 덩어리로 구성된 그림은 선의 생략과 지우기의 결과이며, 그 속에서 자연적인 형태의 재현을 찾아내는 것은 불가능하다. 하지만 이 어둡고 혼란스러운 덩어리는 유기체 조직 같은 비정형의 형태를 통해 공포의 극치를 표현한다.

이처럼 너무나 강렬한 표현 때문에 머리나 얼굴, 언어 등은 원래의 유기체적 기능을 완전히 상실하고 무섭고 그로테스크한 형상으로 남은 듯하다. 어느 공원에서나 볼 수 있는 철제 벤치는 인물의 맹장처럼 보인다. 벤치는 원래의 속성을 상실했으며, 다만 화면 오른쪽에 위치한 둥근 파이프 구조물로서의 역할만을 수행한다. 한편 이 구조물은 마이크를 지탱하고 있는데, 마이크는 베이컨의 작품에 집요하게 등장하는 요소이다. 이 두 가지 사물을 연결하는 것은 부조리하며, 이 두 가지 사물이 베이컨의 후기 작품에도 줄곧 등장한다는 사실 또한 부조리하다. 어쨌든 이 모든 이미지를 명쾌하게 이해할 수 있는 열쇠는 그 어디에도 없다. 베이컨보다 몇십 년 앞서 활동한 초현실주의자들의 작품에서는 관습적인 논리에 대응할 만한 나름의 논리 체계를 발견할 수 있지만 베이컨의 경우는 이와 다르다. 물론 베이컨은 이 작품에 등장하는 각각의 세부를 분명한 무엇인가로부터 영감을 얻어 그렸을 터이다. 하지만 일단 베이컨이 기존의 모든 체계를 전복하는 행위로 여긴 그리는 과정이 진행됨에 따라 이러한 유기적인 관계는 모두 변모했기 때문에 각각의 부분은 영감을 준 그 무엇인가의 후광만을 지니고 있을 뿐이다. 그러므

형상 습작 II
Figure Study II
1945 – 46년, 캔버스에 유채, 145×128.5cm
허더즈필드 미술관
커클리즈 시의회 영구 소장

20쪽
풍경 속의 인물
Figure in a Landscape
1945년, 캔버스에 유채, 파스텔과 먼지, 145×128cm
프랜시스 베이컨 재단

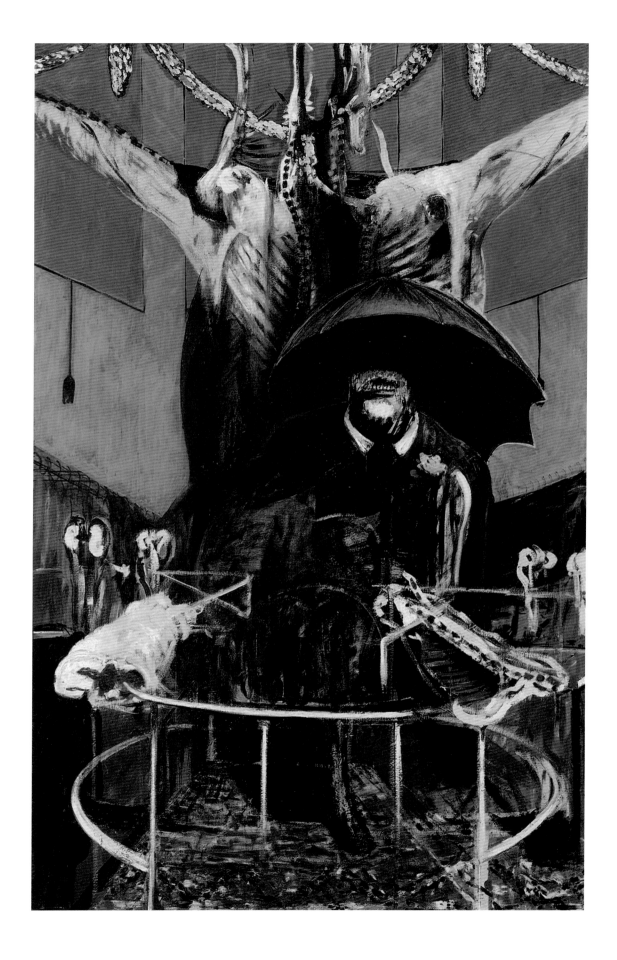

로 우리는 다만 형태, 즉 결과물인 그림만을 이해할 수 있을 뿐 그보다 앞서 존재했던 다른 것은 알 수가 없다.

　　전쟁 직후 그린 작품에서 나타나는 표현의 폭력성은 〈회화 1946〉(22쪽)에서 갑작스럽게 수위를 달리한다. 극도의 불안감으로 인해 이제까지 볼 수 없었던 신랄하고 충격적인 요소가 작품 속에 등장한다. 가장 강력한 변화는 매우 사나운 풍자적 표현 방식으로, 이것은 베이컨의 작품 속에 반복해서 등장한다. 매우 신랄하고 상황과 무관하며 그로테스크하고 비꼬인 블랙코미디풍의 풍자가 화면 전체를 뒤덮는다. 〈회화 1946〉의 주인공인 괴물의 씰룩거리는 듯한 입은 악마적인 웃음을 띤 것도 아니고 억압에서 막 해방된 사기꾼이 발작하듯 천식 기침을 내뱉는 것도 아닌 그 중간의 무어라 형언하기 어려운 모습이다. 죽음에 대한 혐오와 왜곡된 폭력성으로 인한 공포가 맹목적으로 등장인물을 분노하게 만드는 듯한 이 작품 역시 이 혐오와 공포가 어디서부터 오는지 명확하게 설명할 수 있는 아무런 단서도 제공하지 않는다. 따라서 그림에 정확한 언어를 부여할 수 없다. 대상을 과장되게 늘어놓아 희한한 느낌을 자아내는 〈회화 1946〉은 부조리 상태를 일관된 표현의 가치로 부과한다. 외설적이고 끔찍해 보이는 이러한 방식은 베이컨 미학의 근간을 이루는 몇 가지 원칙 가운데 하나이다. 그의 작품에는 감상자에게 외설스러운 느낌을 주는 요소가 무수히 등장한다. 하지만 이러한 느낌을 자아내는 데 결정적인 역할을 하는 것은 작품의 구성 요소가 아니라 비유적인 몇몇 세부 요소이다.

왼쪽
비비 원숭이 습작
Study of a Baboon
1953년, 캔버스에 유채, 198×137cm
뉴욕, 현대미술관

오른쪽
반 고흐의 작품에서 영감을 얻은 풍경화
Landscape after Van Gogh
1957년경, 캔버스에 유채, 127×101.6cm
램브레히트 - 샤데바르크 컬렉션,
독일 지겐시로부터 루벤스상 수상.
지겐 현대미술관에 영구 내여

22쪽
회화 1946
Painting 1946
1946년, 마포에 유채와 파스텔, 197.8×132.1cm
뉴욕, 현대미술관

초상화 습작
Study for a Portrait
1953년, 캔버스에 유채, 152.5×118cm
함부르크 쿤스트할레

25쪽
분출하는 물
Jet of Water
1979년, 캔버스에 유채와 드라이 트랜스퍼 레터링,
198×147.5cm
개인 소장

이 작품의 제작 과정은 무수한 수정과 신비로운 우연으로 점철되어 있다. 베이컨은 처음에 풍경화를 그리려고 했다. 그런데 그림을 그리던 중 풀밭에 있는 침팬지 모티프를 첨가해야 할 의무감을 느꼈고, 곧 침팬지는 풀밭을 거의 다 차지할 만큼 커졌다. 그 후 침팬지는 맹금류로 탈바꿈했으며, 모든 것이 뒤섞여서 풀밭으로 사라지고 결국 침팬지와 맹금류의 흔적만이 남았다. 결과적으로 이 작품은 논리적이고 이성적인 과정을 밟아 제작했을 때보다 훨씬 인식의 폭이 넓어지고 깊이가 더해졌다. 초인간적인 힘이 인식의 관습적인 질서를 전복할 때 내면에서 솟아오르는 이성 이전의 능력을 감성이라고 부른다. 베이컨은 그림을 그림으로써 바로 이러한 감성을 개화시켰다. 하지만 그는 작품의 성격이나 작업 방향, 결과물을 미리 구상하고 그에 따라 작업을 진행하는 법이 없었기 때문에 이러한 일은 거의 무의식적인 상황에서 이루어진다고 보아야 한다. 이러한 상황은 정상적인 인간 조건을 넘어서며, 알 수 없는 미래 때문에 전전긍긍해야 하는 지각 과민 상태 속에 인간의 실존을 가져다 놓는다. 베이컨은 이처럼 신비스러운 경지를 향해 나아가기 위해 사용할 수 있는 모든 도구 가운데 특히 회화를 절대적 현실의 일부나마 포착할 수 있는 매개체로 인식했다. 실제로 매우 주관적인, 따라서 진실한 시각 세계 속에서, 비우호적인 객관적 현실의 편린을 포착하여 그것이 심오하고 절대적인 성질의 것이라고 믿는 것은 환상에 불과하다. 객관적인 현실이라는 환상을 주관적인 현실로 대체하는 것은 근대 예술의 기본 원칙에 속한다. 베이컨은 자신의 회화를 인간 실존에 대한 지각(知覺)으로 완전히 몰아감으로써 이 원칙을 혁신했다.

그의 다른 모든 작품과 마찬가지로 〈회화 1946〉 역시 처음의 의도와 경험으로 인한 감정 기복의 흔적과 잔재, 단편적 표지를 고스란히 간직하고 있다. 그러나 이러한 흔적을 논리적인 체계에 따라 재구성하는 것은 불가능하다. 왜냐하면 이러한 흔적이야말로 논리적인 체계를 타파한 증거이기 때문이며, 이제 그것은 삶의 영역에서 예술의 영역으로 넘어오면서 다른 형태를 취하게 되었기 때문이다. 회화는 실제 경험의 잔재를 내포하고 있지만 그 경험을 재현한 것이 아니며, 논리적인 의미가 결여된 곳에 수수께끼 같은 희극성을 부여한다. 희극성과 수수께끼는 존재의 불안이 빚어내는 두 가지 보편적 성질이다.

〈회화 1946〉은 감상자가 이 그림에서 공포의 원인이자 창조자이며 전파자인 인물을 마주하게 되리란 확신에 의해 한층 확고해진 복합적 감정을 바탕으로 하고 있다.

화면 한가운데 위치한 인물을 보자. 이 인물은 정면을 향하고 있으며 다른 요소로부터 격리되어 있기 때문에 한층 더 강화된 주인공 역할을 수행하고 있다. 모든 세부 요소(누에고치와 유사한 원경, 화가의 특기인 중경에 놓인 으스스한 느낌의 도살된 짐승의 몸, 외부 세계와 그것을 갈라놓는 난간), 흉흉하고 끔찍해서 정체를 알기 어려운 많은 단서가 독재자 같은 악마의 힘과 맞서고 있다는 느낌을 강화한다. 화면 속의 공간은 지나치게 많은 물감을 써서 과도하게 강조했고, 물감을 바르는 필치와 인물 주위에서 순환하는 듯한 공간을 만들기 위해 왜곡된 원근법에 의해 구성했다. 상궤를 벗어난 이러한 배치 때문에 가운데 인물은 거대해 보인다. 또한 가죽이 벗겨진 소 때문에 인물은 바깥쪽으로 튀어나온 듯 보이며 한층 더 커 보인다. 피를 연상시키는 붉은색 부분과 흰색, 노란색, 파란색 부분은 잘게 썰린 살코기처럼 강한 색채의 대조를 이룬다. 서로를 끌어당기고 밀어내는 대조의 역학은 인물을 거대하게

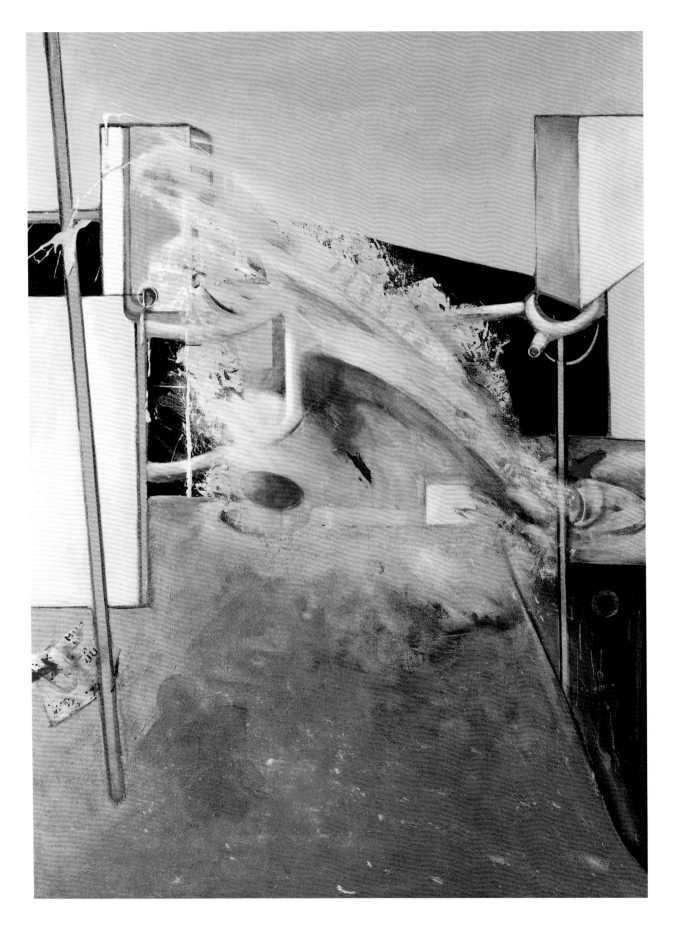

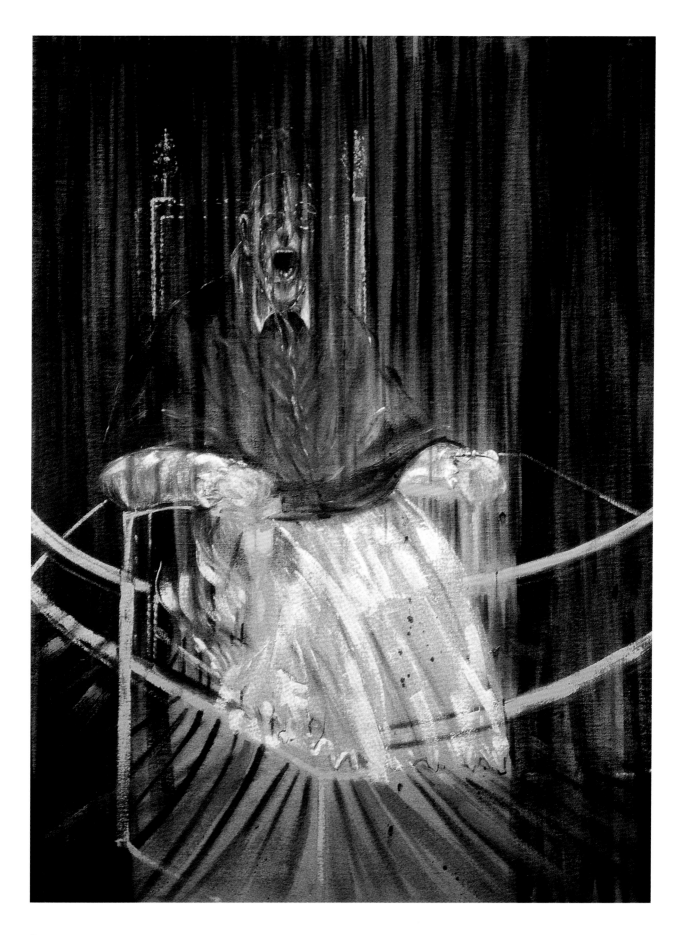

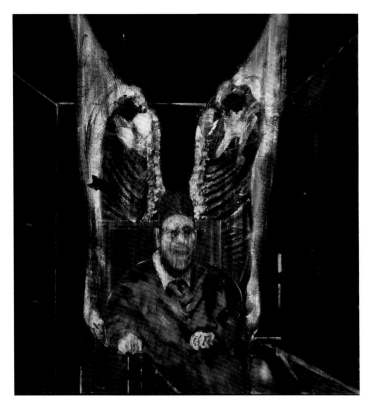

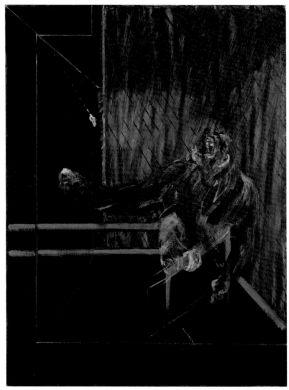

부각하는 동시에 외부의 현실로부터 화폭 속으로 끌어옴으로써 다른 요소로부터 고립시킨다. 그러나 형태 간의 역학과 색채 간의 관계가 공포와 거부감과 함께 말로 표현하기 어려운 아름다움을 빚어내는 것만은 틀림없다. 여기에 바로 그림 그리기의 아름다움이 있다. 이 아름다움이란 전적으로 내부적으로 느낀 감정을 외부로 표현하는 것이기 때문이다. 베이컨은 이 점을 놀라운 통찰력으로 확언했다. "내가 그린 선들이 갑자기 완전히 다른 무엇인가를 의미하는 것 같았고, 그러한 느낌에서 이 그림이 탄생했다." 따라서 그림의 주제는 선의 문제로 귀착된다. 〈회화 1946〉이라는 작품 제목에서도 그는 이미 현실의 재현과는 구분되는 중립적이면서 학구적인 개념을 내세우고 있다. 이 제목은 그림을 그리는 행위가 지닌 현실성을 강조한다. 감상자는 이 그림 앞에서 자신이 환영이 아니라 회화 작품을 보고 있음을 분명히 알 수 있다. 회화라는 말과 제작 연도를 표시하는 숫자 외에 다른 아무런 단어도 제목에 포함되어 있지 않다. 작품의 절대적인 성격과 시간만을 알려주는 이 제목처럼, 베이컨은 모든 작품에 행위에 대한 설명에 비하면 완전히 추상적인, 그러나 감상자가 마주하고 있는 것에 관해 아주 정확히 알려주는 제목을 붙였다. 이렇게 해서 그림은, 사물의 진정한 인식을 방해하는 결정론적인 사고 체계 때문에 현실 세계의 낯섦 속에서 길을 잃은 인간에게 방향을 제시할 수 있는 모호하지 않은 유일한 행위로 승화된다. 이 이미지는 예술가가 자신의 모든 실존 경험에서 퍼 올린 복합적인 성격, 즉 물질적이면서 정신적이고 본능적인가 하면 사색적인 다양한 면을 지니고 있기 때문에 베이컨은 회화에서 이 우연적인 경험과 회화적인 현실을 엄격하게 구분하고자 했다. 그리는 행위를 통해 완전히 변화된 이미지는 이제 진실로 인도하는 중요한 실마리가 되었지만 본연의 덧없음, 비극

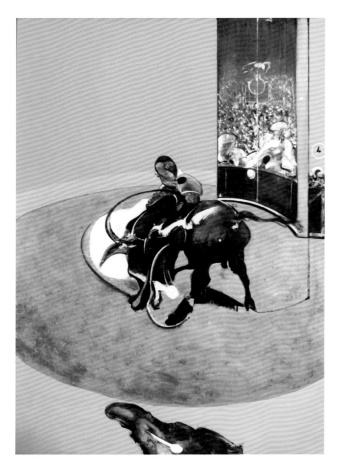
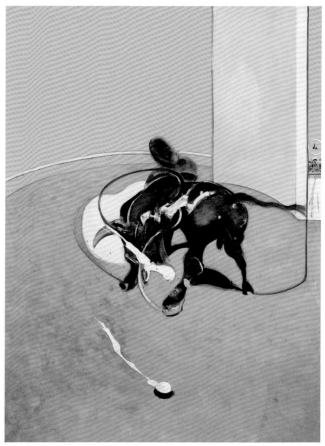

왼쪽
투우 습작 I
Study for Bullfight No. I
1969년, 캔버스에 유채, 198×147.5cm
런던, 영국왕립예술학교

오른쪽
투우 습작 I 두 번째 버전
Second Version of
Study for Bullfight No. I
1969년, 캔버스에 유채, 198×147.5cm
뉴욕, 제롬 L. 스턴 컬렉션

29쪽
〈회화 1946〉의 두 번째 버전, 뉴욕 현대미술관
Second Version of 'Painting' 1946, Museum
of Modern Art, New York
1971년, 캔버스에 유채, 198×147.5cm
쾰른, 루트비히 미술관

성, 절망적인 아름다움 등으로 인해 훼손된다. 그림 속 이미지를 현실의 재현, 다시 말해 이미지를 현실에 존재하는 어떤 것에 대한 설명이나 해석과 혼동하지 않게 하기 위해 베이컨은 이미지의 인위성을 강조했다. 베이컨은 불편하고 절망적이지만 그래도 새로운 현실을 제시할 수 있는 다양한 방식을 찬미하고 옹호하기 위해 가능한 한 현실과 멀리 떨어진, 현실에서 존재하지 않는 형태를 그리는 데 전념했다. 그는 어떻게 해서든 그림과 현실 세계의 혼동을 피하고자 했다. 그는 주변 환경으로부터 그림을 분리하기 위해 웅장한 틀에 넣는 것을 선호했으며, 화면 위에 유리를 한 겹 씌워 작품을 보호할 뿐 아니라 유리에 반사되는 이미지라는 방해 요소를 더함으로써 그림에 대한 물리학적 접근을 훨씬 더 어렵게 만들었다. 그는 우연히 끼어든 요소로서의 반사 현상을 수사학적인 표현 도구로 여겼다. 감상자는 뭔지 잘 이해할 수 없는 그림뿐 아니라 유리에 비친 자신의 모습도 함께 보게 된다. 이 같은 아이디어는 피카소, 드가, 벨라스케스, 미켈란젤로 등 과거 거장들의 걸작을 영감의 원천으로 삼았던 베이컨의 행적과 잘 맞아떨어진다. 그는 거장들의 작품을 편집광적이라고 할 정도로 주의 깊고 독창적인 시각에서 바라보았으며, 원작을 보기보다는 복제화를 매개로 하여 자신만의 방식으로 발전시키는 것을 선호했다. 그가 이러한 태도를 취한 이유는 무수히 많지만 거장들의 걸작을 신성한 작품으로 우상화하지 않으려는 노력의 일환이었다고 보는 것이 타당하다. 지속적으로 인간을 자극하고 각성시키는 것이야말로 예술의 기능이기 때문이다.

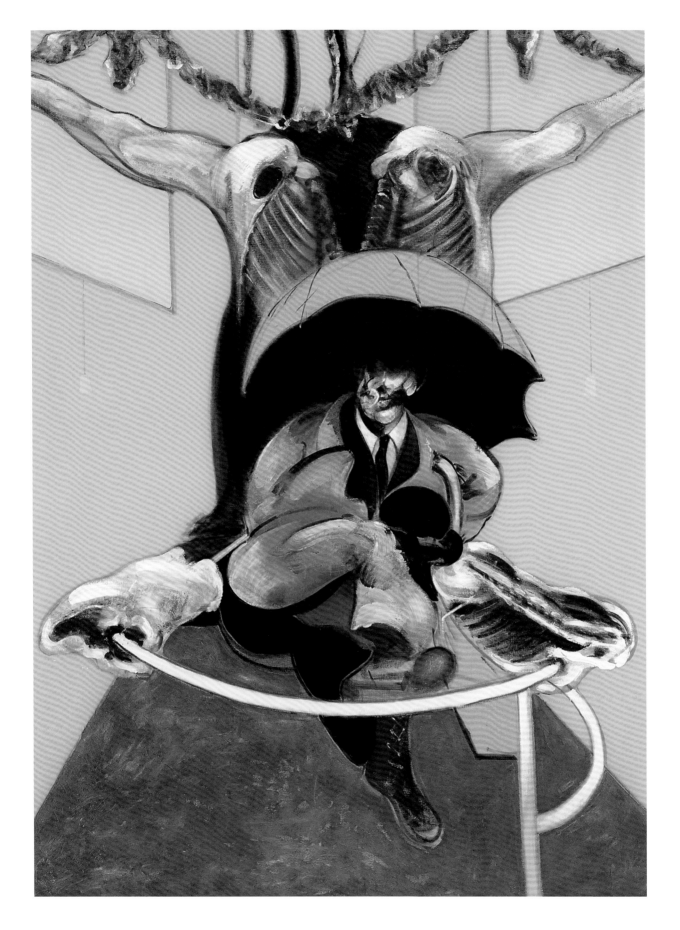

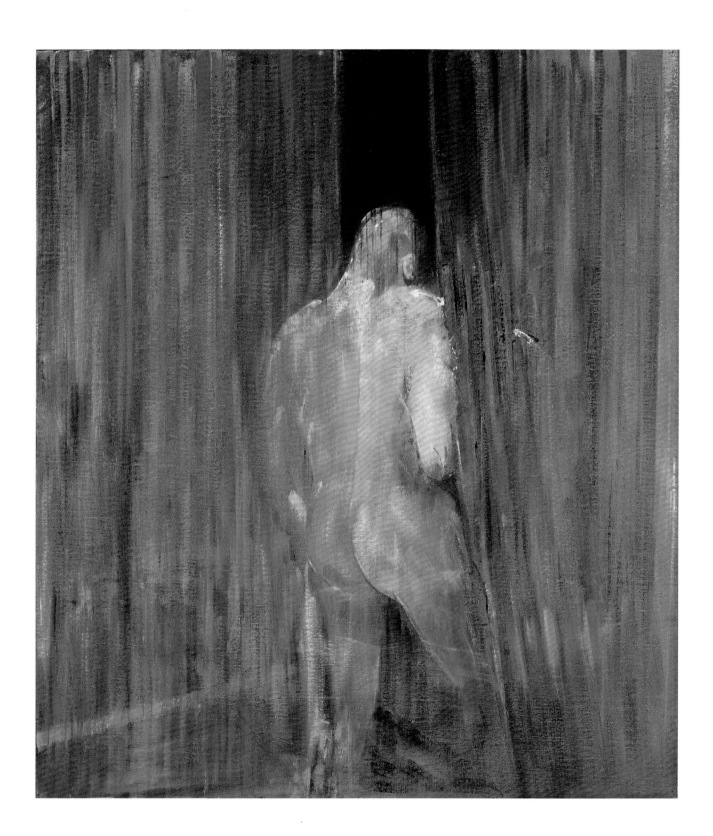

"권태로움이 제거된 격정"
인간의 몸

〈인체 습작〉은 1949년에 제작한 뛰어난 작품으로 바로 얼마 전부터 프랜시스 베이컨의 최고 걸작 중 하나로 손꼽힌다.

인간 본연의 모습의 현대적 재현 가능성에 도전하려는 베이컨의 의도가 이 작품의 출발점이다. 이러한 의도는 물론 비평적 개념의 토대를 이룬다. 하지만 이 누드가 내포하는 모든 감성적인 차원은 서로 연관되어 있어서 그림의 미학적인 차원과 분리해서 생각할 수 없다. 베이컨은 문제와 정면으로 대면했다. 그는 주변적인 매개 요소는 모두 제쳐놓은 후, 조각이라는 장르에 대해 생각했다. 조각은 고대부터 현대에 이르기까지 문화사에서 인간과 인간의 힘을 '암시적'으로 표현할 수 있는 가장 통찰력 있는 수단으로 간주되어 왔으며, 심지어 인간을 창조할 수 있다는 야심까지도 내포하고 있다. 조각은 서구 문명에서 가장 직접적인 방식으로 예술가가 신과 경쟁하는 장르이다.

〈인체 습작〉에서 베이컨은 갈색으로 바탕을 칠한 캔버스 위에 뿌연 물감을 발라 인간의 몸을 완성했다. 이 작품에서 바탕 화면은 중앙의 인물을 둘러싸고 있는 혼합적 색조를 구성하는 데 없어서는 안 될 중요한 요소이다. 인물이 움직이는 방향에 놓인 검은 바탕과, 이와 대조를 이루는 흰색에서 짙은 납빛에 이르는 빗줄기 같은 수직선은 커튼 역할을 한다.

인물은 팔레트 나이프로 물감을 연거푸 발라 그렸는데, 마치 진흙으로 만든 초벌 조각 모형처럼 보인다. 하지만 20세기 조각이 도달한 수준에 필적하는 이러한 인물의 형상과 물리적 특징은 다만 그림 속 이미지에 불과하며 인물에게서 자연스러움과 운동성을 박탈한다. 인물의 양감은 그것을 닮은 조각상이 해체될 때의 양감에 가깝다. 마찬가지로 작품 속 인물은 연극의 중요한 순간에 무대를 등지고 떠나는 배우처럼 불투명한 커튼을 지나 화면 너머의 어둠 속으로 사라져버린다.

베이컨은 힘겨운 작업 과정에서 팔레트 나이프를 사용한 덕택에 인물의 초인간적인 고단함, 늘 무력하게 몸을 구부리고 있어야 하는 자의 고통 등을 잘 나타낼 수 있었다. 이러한 자세는 지배적인 지위에 있다가 사물과 세계에 대한 인식 부족으로 힘을 상실한 영웅, 진보와 동의어인 조화로운 현실의 중심을 차지하다가 그 자리에서 밀려난 영웅을 상기시킨다. 그림으로 표현된 주제와 실제 주제가

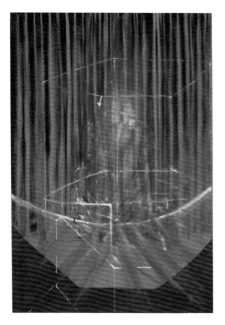

인물
'Figure'
1951년경, 캔버스에 유채, 198×137.2cm
프랜시스 베이컨 재단

30쪽
인체 습작
Study from the Human Body
1949년, 캔버스에 유채와 코튼 울, 147×134.2cm
멜버른, 빅토리아 국립미술관

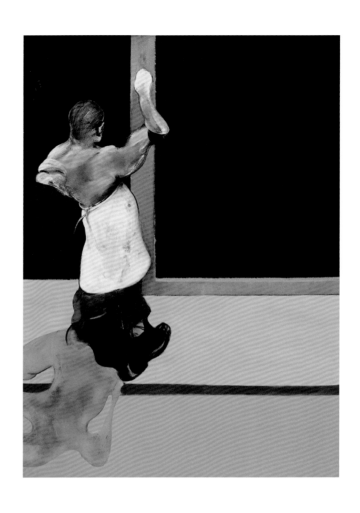

3면화 1974년 3월
Triptych March 1974
1974년, 캔버스에 유채, 3면화, 각각 198×147.5cm
개인 소장

교묘하게 결합되어 혼동된다. 특히 이 두 주제가 사물에 사실성을 부여하는 능력을 상실했으며 가히 신적이라고 할 수 있는 능력이 이제 기억 속에서만 존재한다는 사실을 이해했을 때 혼동은 더욱 가중된다.

작품에 등장하는 인물은 매우 육감적이다. 그의 움직임은 동물을 연상시키는 강한 인상을 준다. 이 인물은 동물의 무의식적이고 부조리한 성적인 측면과 인간의 뻔뻔스러운 동물성의 중간쯤에 해당되는 상태를 나타낸다. 또한 전적으로 본능에 따라 움직이는 육체와 마찬가지로, 무의식 때문에 한없이 나약해진 원초적인 힘을 암시하기도 한다. 이 인물의 움직임은 희한하게 억눌리고 상반된 서로 다른 에너지와 대립 상태에 놓인 힘의 분출을 통해 이루어진다. 인간의 힘은 인간의 무의식적인 나약함과 분리해서 생각할 수 없다. 이것은 동물의 경우도 마찬가지이다. 제아무리 사납고 힘센 동물이라도 자신을 관찰하는 사냥꾼에게는 허점을 보이게 마련이다. 따라서 사냥꾼이나 원시시대의 약탈자처럼 베이컨도 자신을 보호하는 동시에 필요한 먹이를 얻기 위해 다양하고 독특한 여러 관점에서 대상을 오랫동안 관찰한 다음 허점을 찾아낸 후 이내 공격을 개시한다. 이러한 모든 과정은 어두운 색조들이 조화를 이루어 거의 단색에 가까운 화면을 구성하는 단계에서 일어난다.

베이컨에게 〈웅크린 누드〉는 회화의 절대적인 우월성을 웅변적으로 표현한 작품으로, 그 모든 요소는 색채 표현에서 비롯된 것이다. 이 작품에서 선과 색채, 공

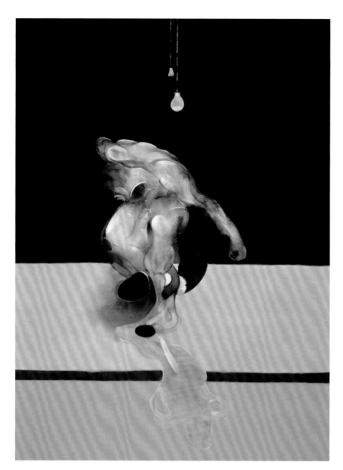
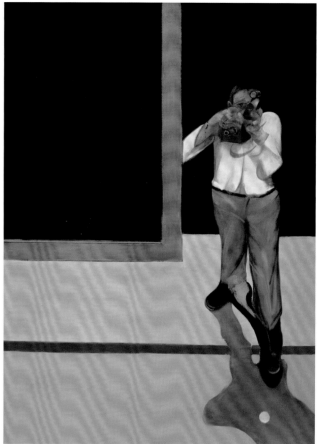

간의 배치 등을 구분하는 것은 사실상 불가능하다. 이제 회화란 즉흥적인 행위가 되었다. 이 행위를 하는 동안 베이컨은 창의적인 작업 과정에서 필요한 모든 수단을 동시에 사용했다. 이때 사용한 수단 사이에는 서열도 구분도 없다. 같은 시기에 그린 다른 작품들과 마찬가지로, 〈웅크린 누드〉에서 그리는 행위는 배경을 이루는 어두운 색 부분에서 잘 나타난다. 전체적으로 단색으로 이루어진 듯한 화면에서는 지배적인 어두운 색에 약간만 변화를 주어도 차이가 느껴진다. 화가의 움직임은 전투에 나간 투사의 움직임에 비길 만하다. 전투가 끝날 때까지 투사가 전투에서 입은 상처를 내보이듯이, 화가는 하나의 전체적인 이미지가 완성될 때까지 화면에 남겨놓은 터치를 보여준다.

　〈인체 습작〉(30쪽)에서처럼 양감을 압축하려는 노력이나 〈풍경 속의 인물〉(20쪽), 〈회화 1946〉(22쪽)에서처럼 각각 다른 색면을 늘어놓는 베이컨식 양식의 특성은 〈웅크린 누드〉에서 완전히 자취를 감추었다. 반면에 이전 작품에서 볼 수 있었던 몇몇 요소는 〈웅크린 누드〉에서도 여전히 나타난다. 커튼처럼 드리운 수직의 진주빛 회색의 붓놀림, 기하학적 도형을 연상시키는 선, 금속성 파이프를 연상시키는 정체를 알 수 없는 곡선 구조물(이것은 베이컨이 1929년에서 1930년 사이에 제작한 가구 디자인(91쪽 사진)을 연상시킨다), 이 모든 요소는 인체를 그린 그림과 팔레트 나이프나 붓을 이용한 거친 질감의 터치가 중심이 되는 그림이나 다른 작품에서도 나타난다. 하지만 〈웅크린 누드〉나, 비슷한 시기에 제작한 다른 작품에서 드러나는

34-35쪽
2면화 Diptych:
인체 습작 Study of the Human Body
1982-84년:
앵그르의 데생을 모사한 인체 습작
Study of the Human Body-
from a Drawing by Ingres
1982년, 캔버스에 유채와 레트라셋, 파스텔,
198.5×148cm, 195.5×147.6cm
워싱턴 D. C., 허시혼 미술관 겸 조각공원, 스미스소니언 박물관

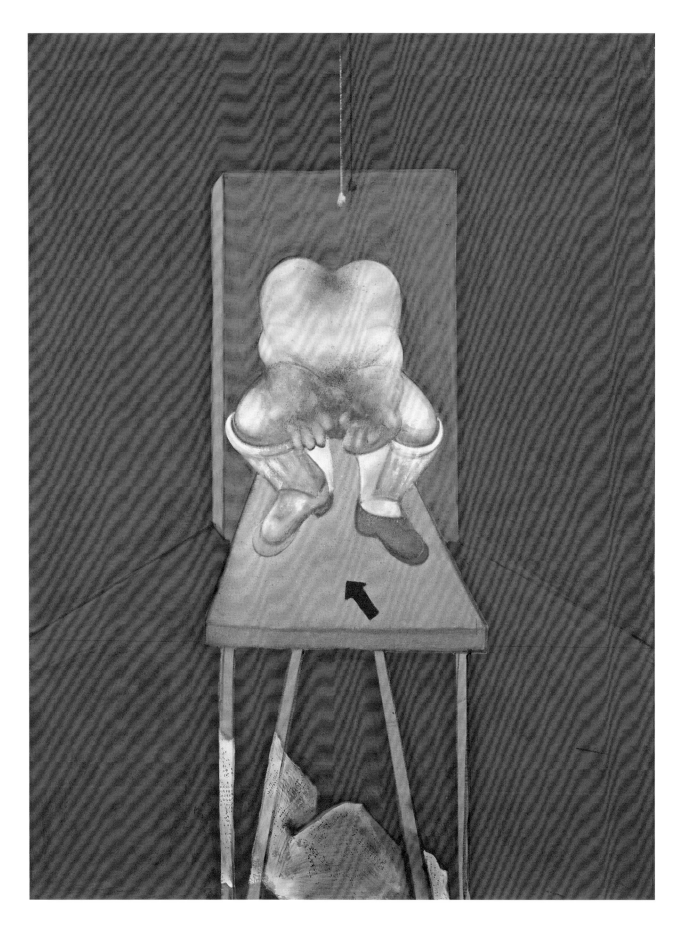

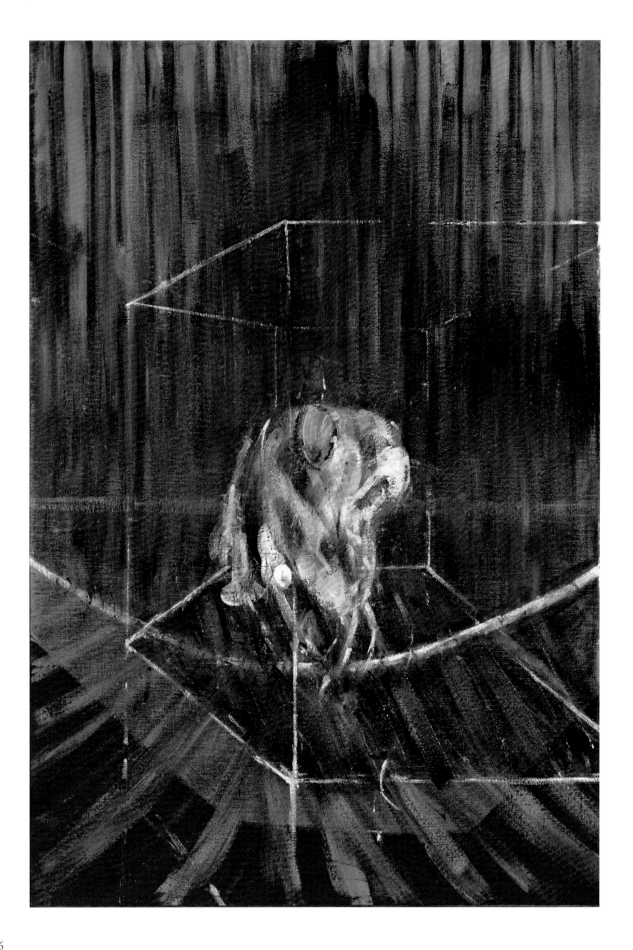

이러한 기법은 이전까지 베이컨의 작품에 나타난 방식보다 훨씬 강렬하고 자유롭기 때문에 그때까지와는 다른 특별한 의미를 지닌 듯하다. 서술적인 모든 관계로부터 벗어났으며 특별한 의미를 지닌 이러한 요소는 곧 중심인물과 같은 정체성을 지닌다. 따라서 이러한 요소는 인간의 형상을 한 인물을 장식해주는 주변 요소가 아니라 오히려 주인공과 극적으로 대치하는 자율적인 힘을 지닌 또 다른 중심인물로 간주해야 한다. 커튼을 연상시키는 선들은 이미 한차례 진화를 거쳤는데, 정체성 변화와 더불어 새로운 형태를 상징하는 표시로 변모했다. 이제 원래의 재현 대상과는 전혀 다른 독립적인 존재가 된 것이다. 이 작품에서 선들은 신체의 피부를 감싸고 씻어 내리는 색깔 있는 비처럼 보이는가 하면 신체에 남은 상처의 흔적, 즉 실존의 경험과 그 경험을 이미지로 바꿔놓은 삶의 비극적 궤적을 기억하는 흔적처럼 보인다. 이처럼 대단한 변모에 이어지는 색채의 홍수는 그 심오한 깊이 덕분에 반투명의 커튼, 윤이 나는 화폭을 상기시킨다. 처음으로 장막 같은 것이 화폭에 등장했을 때에는 단순한 물체 이상이었다(30쪽, 〈인체 습작〉). 이것은 완전히 결정되지 않은 의식 상태, 즉 작품을 대할 때마다 의심과 불확실성을 불러일으키는 애벌레 같은 상태를 나타냈다. 말하자면 매우 뛰어난 감수성과 편집증적인 과정을 거쳐 하나의 물체로 물질화되는 정신이 발산되는 것이다.

이와 비슷한 변모 과정이 공간의 재현에서도 일어난다. 1944년경 제작한 작품에서 나타나는 기하학적 흔적은, 중심인물 주위를 에워싼 폐쇄적이고 고립된 공간으로 변했다. 이 작품에서 빨강과 검정이 주조를 이루는 바탕 위에 그려진 기하학적 도형 형태의 흰 선은 투명한 우리 같은 느낌을 주며, 벽이 마치 크리스털로 만들어진 듯한 대단한 진동 효과를 만들어낸다. 이 구조물은 비록 형태 때문에 우리 같은 느낌을 주기는 하지만 사실상 아무런 구속도 하지 않는다. 이 구조물은 중심성을 잃어버린 투시 상자 같은 것으로, 용인하기 어려운 관점에서 포착되었기 때문에 본연의 용도에서 멀어졌다고 할 수 있다. 반대로 분산된 시각적 세계는 이제까지 알지 못했던 것에 대한 현기증과 더불어 전혀 새로운 형태를 보여준다. 특별한 화면 구성 탓에 인물은 정중앙에 위치한다. 이 인물은 너무도 넓은 공간에 길 잃은 사람처럼 놓여 있기 때문에 단순한 세부 요소에 불과하다. 즉 그다지 중요하지 않은 부차적 요소, 지배적인 힘들에 에워싸여 있는 연약한 존재일 뿐이다. 그림을 그리는 작업을 통해 상호 대립되는 힘의 혼합이 이루어지는데, 이는 미리 짜여 있는 체계에서는 도저히 불가능한 일이다. 베이컨은 인물이 위치한 화면의 가운데를 중심으로 구축된 공간의 통일성을 해체하여 인물 주위에 원래의 전체적이고 지배적이었던 조건과는 다른 부분적인 흔적을 남겨놓았다. 일그러지고 왜곡된 투시 상자는, 마치 모든 것이 모순된 가운데 엄격한 규칙이 존재하기라도 하는 것처럼, 공중으로 향한 누드의 양감에만 관여한다. 이 흔적은 인물의 존재를 위해 반드시 필요하며, 인물 역시 자신을 해체하려는 힘에 저항한다. 이것은 재난이 닥쳤을 때를 포함하여 언제나 관찰되는 직업적 관습의 잔재라고 할 수 있다. 이 관습은 본질적인 그 무엇, 즉 문명 전체를 종합하는 어떤 것을 내포한다고 할 수 있는데, 여기서는 구체적으로 원근법 체계를 의미한다고 볼 수 있다. 베이컨에게 이것은 인물의 해체를 막기 위해 반드시 필요한 수단이며, 그의 이전 작품에서도 이미 볼 수 있었듯 인물과 주변 환경 사이의 관계를 탐구하기 위해 반드시 거쳐야 할 과정이었다. "나는 이미지가 어떻게 전개되는지 보기 위해 이런 구도를 택했다.

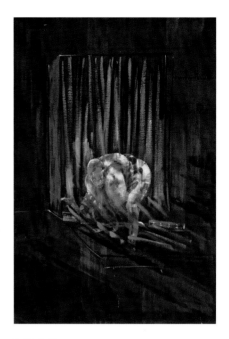

누드 습작
Study for Nude
1951년, 캔버스에 유채, 198×137cm
프랜시스 베이컨 재단

36쪽
웅크린 누드
'Crouching Nude'
1951년경, 캔버스에 유채, 196.2×135.2cm
프랜시스 베이컨 재단

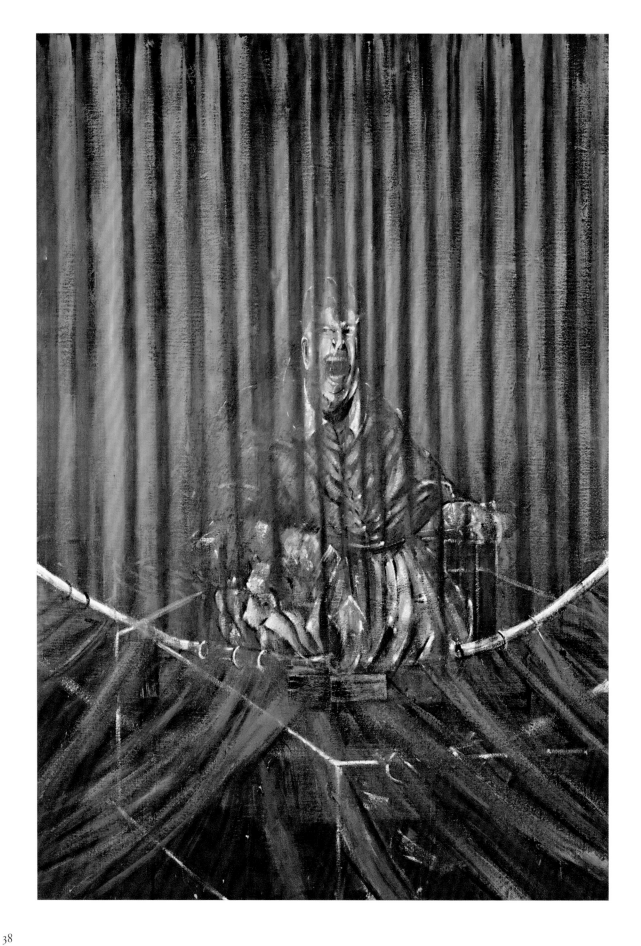

다른 이유는 없다."라고 베이컨은 설명했다. 이 작품에서 다른 상징이나 의미를 찾아내려는 어떤 시도도 거부하기 위해 베이컨은 1949년 이후 제작한 작품에 반복적으로 등장하는 투명한 우리 형태에 대해 이렇게 이론의 여지없이 잘라 말했다. 그는 이러한 요소가 전적으로 화면 구성을 위해 등장하며, 문학적이거나 비유적인 의미를 지니지 않는다고 강조한 것이다. 이러한 공간 구성을 통해 그는 창의력의 폭풍이 몰아친다고 말할 수 있는 그림을 그리는 과정에서 인물을 좀 더 확고하게 부각할 수 있었다. 즉 무제한적인 화면 공간을 제한했고, 현실 세계와의 연관성을 차단했으며, 이미지가 외부 세계 속으로 침윤되어 외부 세계를 재현하는 것을 방지했다. 공중에 떠 있는 듯한 사각의 입체 내부에서, 베이컨은 중심에서 벗어나 비스듬하게 놓인 관측점을 창조하기 위해 매우 극단적인 방식으로 공간 탐색을 진행했다. 이 아이디어는 이미 그의 이전 작품에서도 암시되었지만 이 작품에서는 형태적 완결성을 띠고 전개되고 있다. 이러한 분산은 주제가 중심적 위치를 상실함을 의미한다. 이러한 회화적 실추는 이 작품이 지니는 굉장한 매력이며, 이 매력은 주로 인물들에게서 나타나는 고유한 표현력에 버금가는 힘을 지닌다.

오직 미학적인 이유에서 베이컨의 발명(그의 용어를 빌리면 '이미지')은 하나하나 특별하게 취급해야 하며, 작품 내부에서 공간을 구성하는 고유한 방식을 필요로 한다. 다른 작품에서는 원근을 보여주는 우리 대신 물체를 재현한 것(침대, 문, 거울 등)으로 보이는 구조물이 같은 기능을 수행하고 있다. 물론 이 경우에도 추상적인 색면이 있을 뿐이므로 그런 구조물과 실물과의 유사성은 거의 없다고 봐야 한다. 이

38쪽
벨라스케스 모작 습작
Study after Vel*á*zquez
1950년, 캔버스에 유채, 198×137.2cm
스티븐 · 알렉산드라 코헨 컬렉션

왼쪽
풀밭 속에서 무릎 꿇은 남자
Man Kneeling in Grass
1952년, 캔버스에 유채, 198×137cm
개인 소장

오른쪽
풍경 속의 인물들
Figures in a Landscape
1956 - 57년, 캔버스에 유채, 152.5×118cm
프랜시스 베이컨 재단

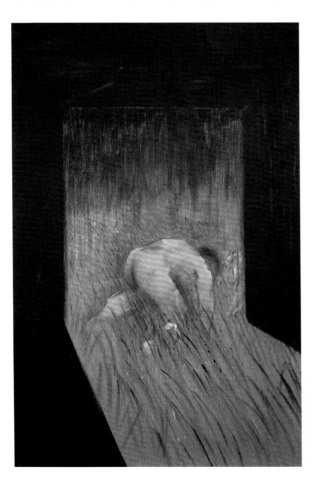

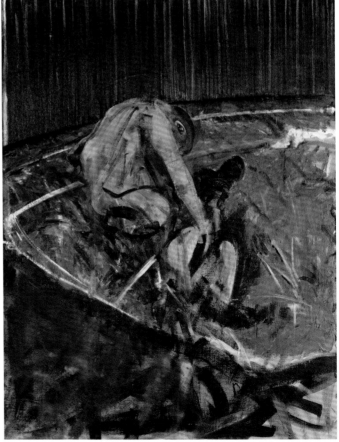

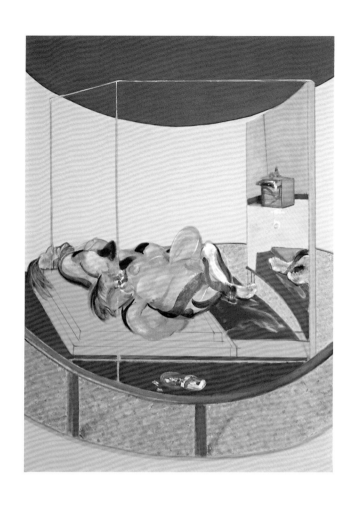

3면화
Triptych
1967년, 캔버스에 유채, 3면화, 각각 198×147.5cm
워싱턴 D. C., 허시혼 미술관 겸 조각공원.
스미스소니언 박물관

물체 역시 인물과 분리해서는 생각할 수 없다. 또한 그것은 〈그리스도의 십자가 처형도를 위한 세 개의 습작〉(12 - 13쪽)에서처럼 맹장과 받침대 사이의 중간 형태를 취하고 있다. 1970년 이후 베이컨 작품의 주류를 이루는 3면화에서도 이처럼 공간을 제한하려는 의지가 이미지 전체로 확산된다. 결국 이러한 의지는 화면과 일체를 이루고 화면을 3개의 서로 다른 구역으로 나눈다. 이러한 방식은 이미지가 지니는 내면적인 추상성에서 기인한다. 화면 안에 그려 넣은 틀에 대해 베이컨은 "이미지를 좀 더 잘 보기 위해서"라고 여러 차례 강조했다.

1952년경의 작품 〈웅크린 누드〉(43쪽)는 같은 시기에 제작한 다른 작품과 마찬가지로 미켈란젤로의 작품을 연상시키는 남자 누드 작품이다. 베이컨은 이상적인 인체의 양감을 창백한 색조의 산발적인 붓놀림으로 뭉개버림으로써 미켈란젤로가 영감의 원천임을 부정하는 듯하다. 이 일련의 작품(30, 36, 37, 43, 46쪽)에서 살덩어리는 아무렇게나 색이 바랜 듯하며 그 때문에 탄력이 없어 보인다. 격렬한 붓놀림이 지나치게 두드러져서 고전적인 균형미는 상대적으로 빛을 발하지 못한다. 그렇지만 〈웅크린 누드〉는 이 시기 베이컨 작품의 특징이라고 할 수 있는 단색조에 파격적인 파랑이 들어가 있어서 감상자를 놀라게 한다. 커튼처럼 드리운 푸른 장막은 화면의 3분의 2 이상을 밝게 빛나는 푸른 선으로 메워놓았으며, 화면의 위쪽에 있는 하늘을 나타내는 듯한 검은 선까지도 넘어선다. 반사되고 뒷면이나 인물, 구조물의 색상과 혼합되면서, 이 다양한 푸른색의 밀집한 선들은 색 먼지처럼 부

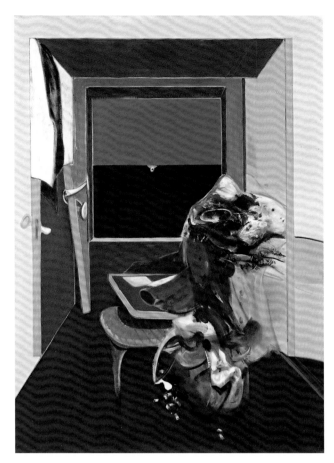
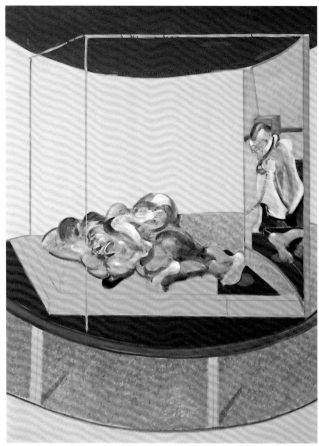

엷게 주위 환경을 바꿔놓는다. 세잔의 유화나 드가의 파스텔화에서처럼 이 색채의 유희는 고유하고 민감한 물질성과 인간의 형태뿐 아니라 그림의 비정형적인 형태까지도 모두 넘어선다. 이 추상적인 요소는 현실 세계의 재현과는 완전히 무관하다. 그렇지만 이 요소는 이 그림에서 산소 역할을 하며, 영혼의 심연에서 터져 나오는 가장 독창적이고 시적이며 무의식적인 외침이다. 이 외침은 이런 식으로 표현되지 않았다면 불가능했을, 개인의 가장 진실한 내면과 객관적인 외부 세계와의 접촉이 이루어지는 접점이기도 하다. 미술사를 누구보다도 잘 소화해 자신만의 고유한 언어로 재창조하는 데 천부적인 소질을 타고난 베이컨은 세잔과 드가를 훌쩍 뛰어넘음으로써 그들이 영감의 원천이라는 사실조차 잊게 만든다. 그림을 그리는 투쟁 상황에서 이 파란 선은 수평 수직으로 놓여 있는데도 불구하고 다양한 양상으로 화면에 활기를 부여한다. 그림을 그리는 행위 중에 베이컨은 불현듯 파란 선을 제멋대로 비틀어놓았다. 마치 작업이라는 폭력적 행위가 손을 눈멀게 해서 일상적인 미학 기준을 잠시 망각한 채 창조적 집념을 가장 구체적으로 표현하려는 욕구만을 따라가도록 종용하기라도 한 듯하다. 그런데 여러 곳으로 확산되는 듯한 화면 아래쪽의 파란 면은 묘사적이지는 않지만 심리적인 인상을 주는 매우 역동적인 공간을 형성한다.

감상자의 인식 작용에 강한 영향을 주는 이 효과는 이 형태가 현실에서 어떤 형태를 지녔는지의 여부와는 상관없어 보인다. 이것은 오로지 해부학적으로 정점

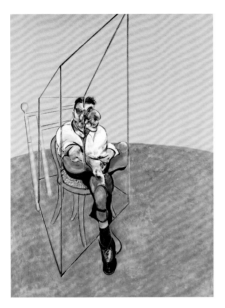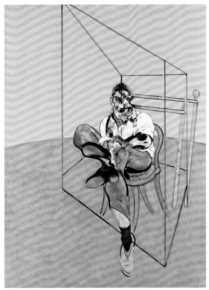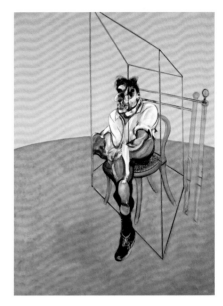

루시언 프로이트의 세 개의 습작
Three Studies of Lucian Freud
1969년, 캔버스에 유채, 3면화,
각각 198×147.5cm
개인 소장, 멘드리시오, 마시모 마르티노 미술관의
허락으로 게재

43쪽
웅크린 누드
'Crouching Nude'
1952년경, 캔버스에 유채, 193×137cm
프랜시스 베이컨 재단

에 달한 육체, 즉 기록에 도전하는 운동선수, 예를 들면 수영이나 다이빙 아니면 다른 어떤 종목의 선수든 간에 극도로 단련된 몸에 가해진 충격을 형태화한 것이기 때문이다. 아마도 언젠가 이와 비슷한 주제를 다룬 작품을 본 것이 무의식적으로 베이컨의 상상력을 발동시키는 계기가 되었을 수도 있다. 하지만 어떤 현실적인 이미지가 우연히 나타나면, 그는 거의 자동적으로 그것을(일간지나 주간지에 소개된 마이브리지의 사진) 낚아챘다. 그런 다음 무어라 정의할 수 없는 외부적 자극, 다시 말해 무의식이나 실제 경험에서 얻은 마그마 같은 덩어리와 이 이미지들을 충돌시킨다. 이렇게 하면 마치 빈 조개껍질 같았던 이미지의 속이 채워지고 외관이나 기능이 변화한다. 이 단계에서 중립화 작업에도 불구하고 최초의 이미지가 후에 감상자의 인식을 전복할 만한 도상학적 효과를 발휘한다면 그것은 이 이미지 자체가 보는 이의 감성에 호소하기 때문이다. 가장 깊은 곳에서 솟아나는 이러한 감성은 화가가 원래의 이미지를 회화 작업을 통해 완전히 변화시키는 과정에서 겪게 되는 갈등에 의해 어떤 효과로 혹은 의미군으로 아니면 현실의 재현이라는 방식으로 표현된다. 〈웅크린 누드〉에서 극도의 긴장 상태에서 포착된 인체는 이미 그 내부에 해체와 벗음을 내포하고 있다. 인물을 고립시키는 역할을 하는 금속성 파이프들은 침해할 수 없으며 반복적으로 나타나는 공간 변수이다. 인물은 헛된 방식으로 현실을 모방하기보다 서로 다른 힘의 갈등 관계 속에서 나름대로 움직인다. 이 역동적인 갈등 관계가 인물의 부자연스러운 움직임을 좌우한다. 갈등은 최고조에 달한 상태로 표시되며, 너무도 강하기 때문에 마치 멈춰버린 듯하다. 인물의 각 부분이 경직된 듯 보이는 것도 그 결과이며, 그림을 그리는 작업을 할 때 요구되는 격렬한 몸짓 또한 마찬가지이다.

불연속적으로 인물 주위에서 빛을 발하는 파란색 선들은 인물의 에너지를 분산하는 장본인이다. 빛이 바래고 살이 해체된 부분에서 나타나는 검은 물체는 죽음을 연상시키는 육감적인 방식으로 신체의 해체를 상징하는 동시에 매우 잔인한 방식으로 운동 기능의 와해를 의미한다. 이 물체의 아랫부분이 거의 보이지 않기 때문에 영웅적인 누드는 고야의 상상 속에서 금방 빠져나온 괴물, 원래의 힘을 빼

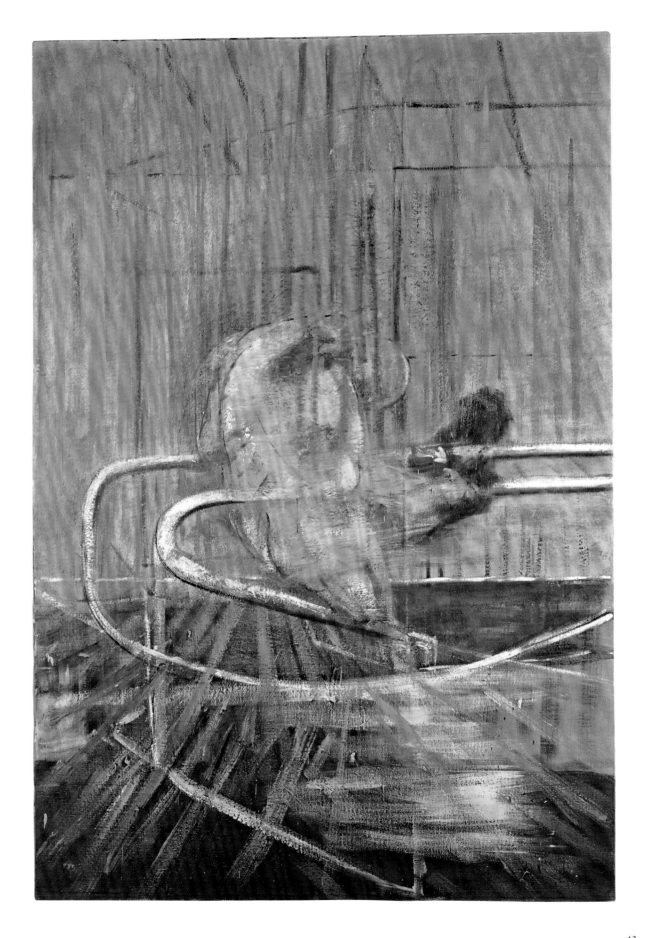

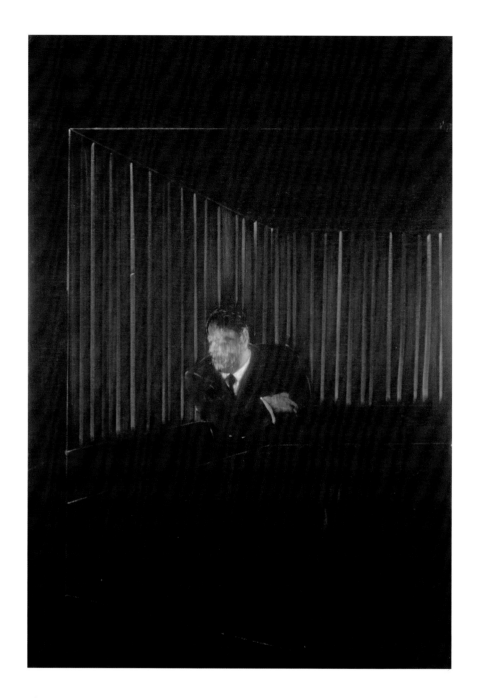

앗기고 경련하는 측은한 존재로 둔갑한 듯하다. 이 물체 앞에 타원형의 혹처럼 붙어 있는 인물은 바닥에 그림자를 드리우고 있는데, 이는 애매한 방식으로 육체의 관능을 분리하는 동시에 둘 사이의 팽팽한 대립 관계를 강조한다. 그림을 그리는 행위를 통해 구체화된, 손에 잡힐 것 같으면서 동시에 한정 지을 수 없는 그림자는 재현된 주제를 분리하고 평가절하하려는 욕구에 따라 육체를 부정적으로 객관화한 산물이다. 이 그림자는 인물의 감각적 총체에 대한 과장된 표현인 동시에 인물의 욕망을 밀도 있게 변화시켜 투사한 작업의 산물이기도 하다. 하지만 너무도 모호하면서 자극적이기 때문에 현대인의 충족될 수 없는 예민한 인식의 필요성을 나타낸다고 볼 수 있다.

1953년에 제작한 〈두 인물〉(46쪽)에서는 주제가 지닌 힘이 표현을 좌우한다. 동

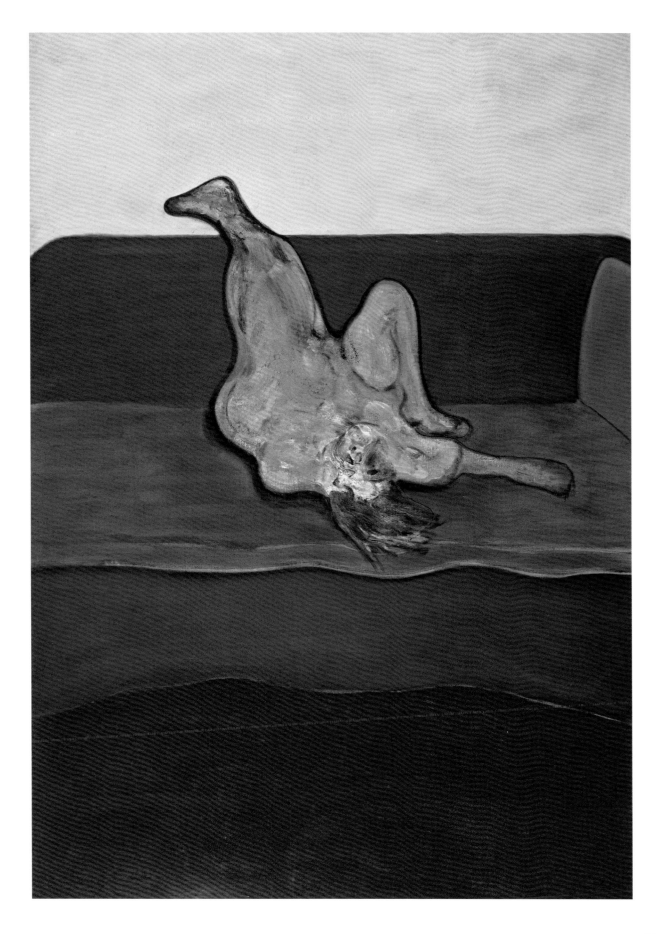

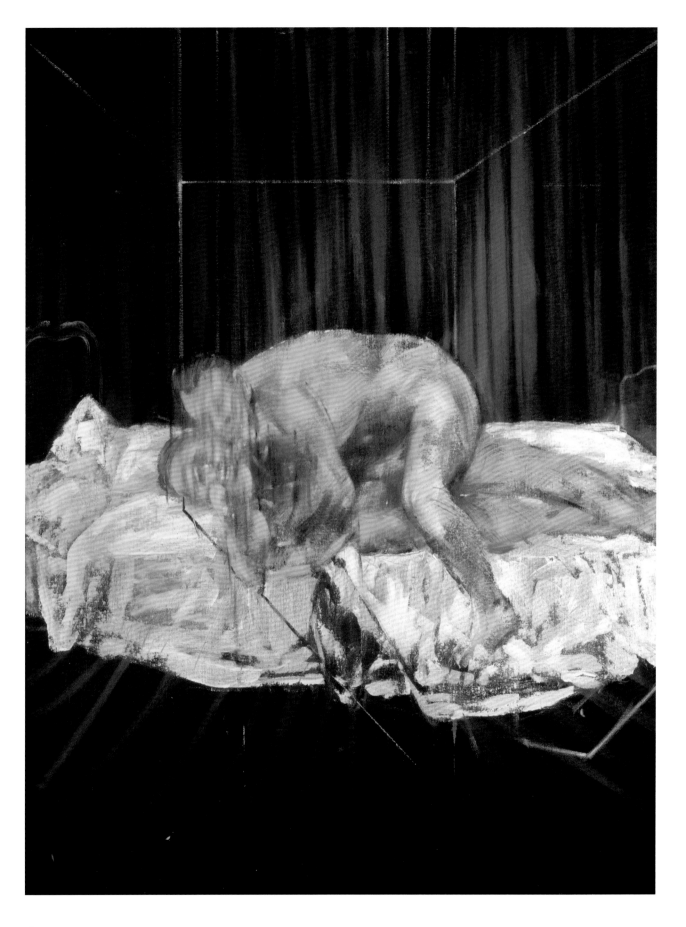

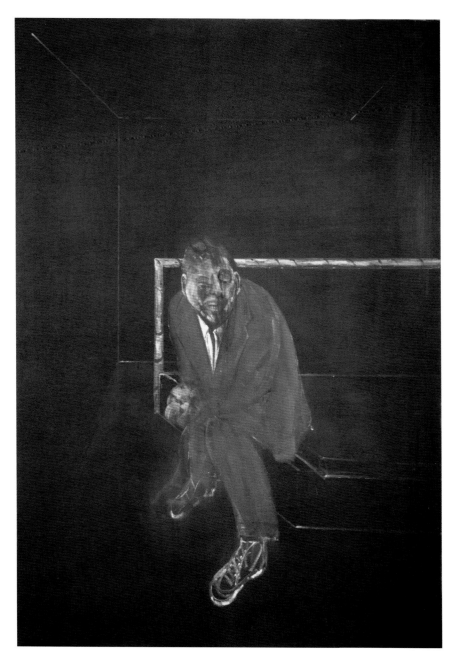

자화상
Self – Portrait
1956년, 캔버스에 유채, 3면화, 198×137cm
포트워스 현대미술관

성애를 나타내는 에로틱한 행위를 재현함으로써 얻어낸 감정적 효과는 이 작품의 뛰어난 작품성과 훌륭하게 균형을 이룬다. 에로틱한 욕망은 여러 개의 이미지를 구성하며, 이 이미지들은 알려진 형태대로 표현되어야 한다. 하지만 바로 그 에로틱한 욕망이 포착되는 특별한 순간은 그 순간을 형체로 만들거나 변화시키려 할 때 상상력을 제한하는 요소로 작용하기도 한다. 제작 과정 중의 그림은, 이 특별한 순간이 지니는 특별성을 보존하기 위해 애초의 욕망이 낳은 결과물, 아니 최소한 그 욕망을 상기시키는 무엇인가로부터 완전히 멀어져서는 안 된다.

그림으로 표현된 이미지를 그 이미지의 영감의 원천이 된 현실 세계의 자연적 외관으로부터 완전히 분리한다고 해서 그것이 온전히 추상화되는 것은 아니다. 에로틱한 장면이나 성적 욕망에서 영감을 얻을 경우, 의심의 여지가 없는 분명한 행'

46쪽
두 인물
Two Figures
1953년, 캔버스에 유채, 152.5×116.5cm
개인 소장

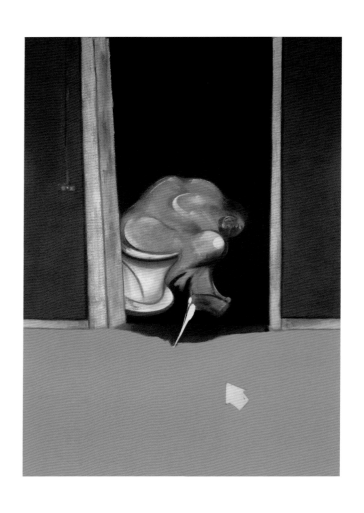

3면화 1973년 5 – 6월
Triptych May – June 1973
1973년, 캔버스에 유채, 3면화, 각각 198×147.5cm
개인 소장

위는 결정적인 심리적 동기를 구성할 수 있다. 이 경우 상상력은 상상력의 원천이 된 에로틱한 강박 관념을 밖으로 끌어내는 역할을 한다. 이렇게 끌어낸 강박 관념은 전혀 다른 독립적인 형태로 표현될 수 있다. 반대로 성행위가 이루어지는 동안처럼 감수성이 극도로 예민해져 있을 때 경험적인 행위를 사실적으로 묘사한다면 그것은 묘사 행위가 눈속임일 수도 있으며, 관음증적 욕망이 충족될 수 없음을 드러내 보인다고 생각할 수 있다. 이 경우 실제 행위를 짐작하게 해주는 부분 묘사를 통해 비물질적인 격정을 포착할 수 있다. 형태란 실제로 경험한 무엇인가를 표현해야 하므로 현실을 모방해봐야 헛될 뿐이다. 베이컨에 따르면 형태란 자극을 받았을 때 인간의 경험과 무의식 사이에 생겨나는 갈등에서 우러나는 개개인의 깊은 내면의 반응을 반영해야 한다. 이런 관점에서 볼 때 작품은 감상자를 관습적인 논리 체계와는 무관한 미지의 세계, 처녀지로 이끈다고 할 수 있다. 만약 베이컨이 〈두 인물〉에 인물 습작이라는 제목을 붙였더라면 고귀한 동시에 수치스러운 육체의 욕망을 형태적 연구 차원에서 살펴보려는 의도였다고 추정해야 했을 것이다. 실존 그대로의 상태에서 이런 욕망을 겪은 주체가 이를 인정하며 새로운 형태로 표현한 산물이 바로 이 작품이다. 베이컨은 사랑이란 성행위와 마찬가지로 일종의 전투라고 보았다. 따라서 작품 속 인물은 여러 요소 사이의 갈등을 표현한다.

　이 작품에는 감정 상태를 포착하려 표현하려는 의도 외에 다른 의도는 전혀 반영되어 있지 않다. 이러한 의도를 성행위 중인 두 남자의 이미지에 반영하고,

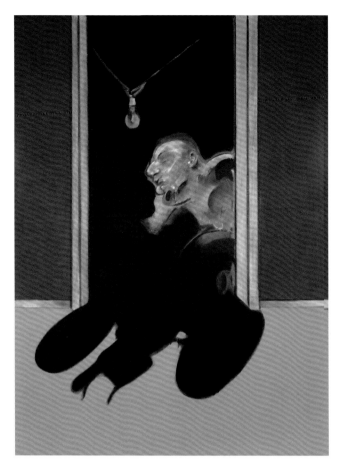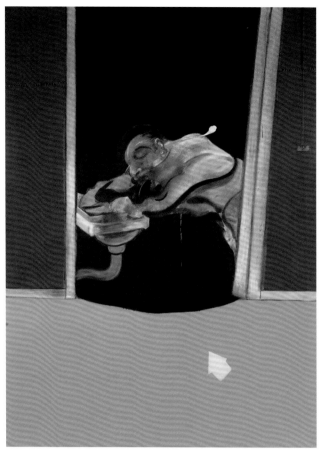

그 두 남자를 다름 아닌 베이컨 '자신'과 그의 애인이라는 특정 인물로 설정한 점은, 색채나 공간 구성을 결정하는 문제와 다를 바 없는 하나의 출발점을 이룬다. 그림을 그리는 행위는 전적으로 인위적인 것이며. 두 인물은 회화적 관점에서 요구되는 형태 중에서 엄격하게 선별되었다. 이 작품의 근간을 이루는 대전제는 평면, 즉 작품 전체를 놓고 볼 때 다른 면과 구별되는 면과 동의어라고 할 수 있는 색채가 공간을 분할하는 기하학적 선들과 형태적인 관계를 맺고 있다는 것이다. 이 관계 위에 삶에서 느끼는 감정이라는 모호한 덩어리가 포개지며, 그림을 그리는 행위가 이 모든 것에 개입한다. 즉 그림을 그리는 행위보다 먼저 일어난 두 남자 사이의 성행위가 그림을 그리는 행위에 간섭하는 것이 아니라는 뜻이다. 이러한 행위가 실존의 경험을 기억하는 마음속에 집착처럼 남아 있어서 상상의 차원에 자신의 존재를 알리고자 영향력을 행사하려 하는 것은 사실이다. 그림을 그리는 행위는 충동의 순서를 뒤집어놓은 것이라고도 할 수 있다. 왜냐하면 주어진 색채를 만났을 때 각각의 감정이 반응해서 제 나름대로 발전해나가기 때문이다. 백색의 시트가 펼쳐진 공간, 뒷면의 잿빛 공간, 물감을 두껍게 바른 청회색 공간. 연인들의 푸르스름한 육체가 차지한 공간 등에서 감정은 제 갈 길을 찾는다. 이 작품의 주제인 성관계의 관능성. 사랑의 행위로 표현되는 욕망 등을 묘사하기 위해 베이컨은 연인들의 육체를 청회색 덩어리로 그리고 신체의 일부분은 보이지 않게 처리했다. 또한 얼굴 표정은 순간적인 쾌락 뒤에 찾아오는 비장감으로 일그러지

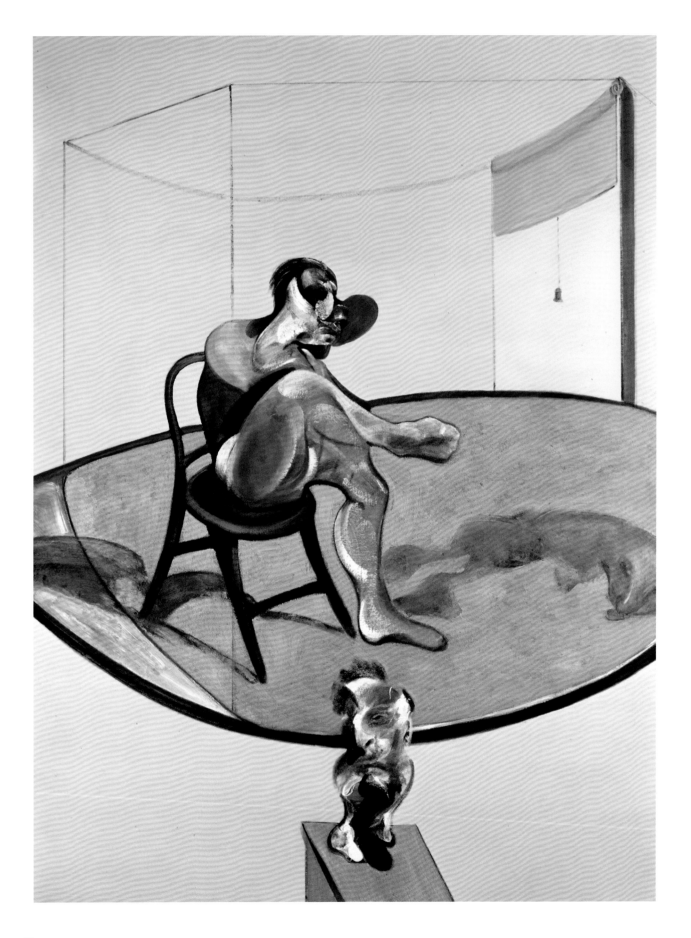

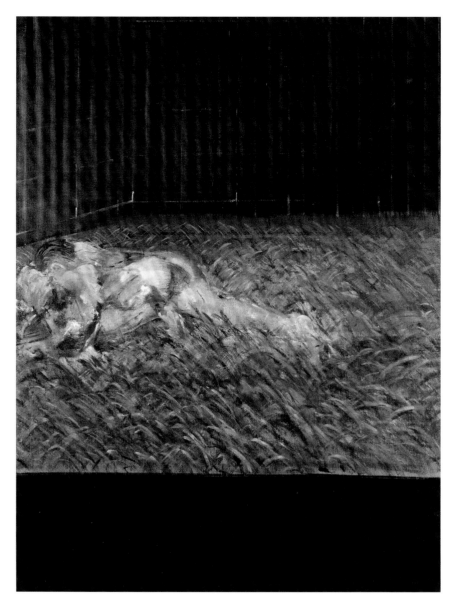

풀밭 속의 두 인물
Two Figures in the Grass
1954년, 캔버스에 유채, 152×117cm
개인 소장

게 그려서 생명력과 죽음이 동시에 느껴지도록 했다. 그러므로 이 인물들은 고통
스러운 희열을 맛본 희생자이며 희열의 정점에 도달하면 필연적으로 무기력한 죽
음이 기다리고 있음을 알기 때문에 매우 끔찍한 표정을 지을 수밖에 없다. 쾌락이
가져다준 전율은 원하지 않은 공포로 변해 인물의 얼굴에 각인되어 악마의 웃음
같은 표정으로 나타난다. 작품 전체에 걸쳐 수직의 선이 다시 등장한다. 베이컨이
여느 때보다 훨씬 규칙적이고 가벼운 터치로 그렸기 때문에 이러한 선은 예전 작
품의 장막처럼 무거운 느낌을 자아내던 선보다 한층 마음을 움직인다. 베이컨이
생애 중 어느 특정한 순간을 참조했든 간에 화가가 왕성한 상상력을 발휘해서 작
품을 제작했기 때문에 전기적 사실을 고려할 필요는 조금도 없다. 베이컨에게 그
림을 그리는 행위는 실제로 겪은 경험의 정확하고 생생한 면을 드러내는 수단, 즉
경험을 현실로 재구성하는 수단이다. 베이컨에게 회화는 육체가 겪은 주관적인 내
밀함을 형태를 빌려 객관화하는 작업이라고 할 수 있다.

50쪽
개와 함께 있는 조지 다이어의 두 습작
Two Studies of George Dyer with Dog
1968년, 캔버스에 유채, 198×147.5cm
개인 소장

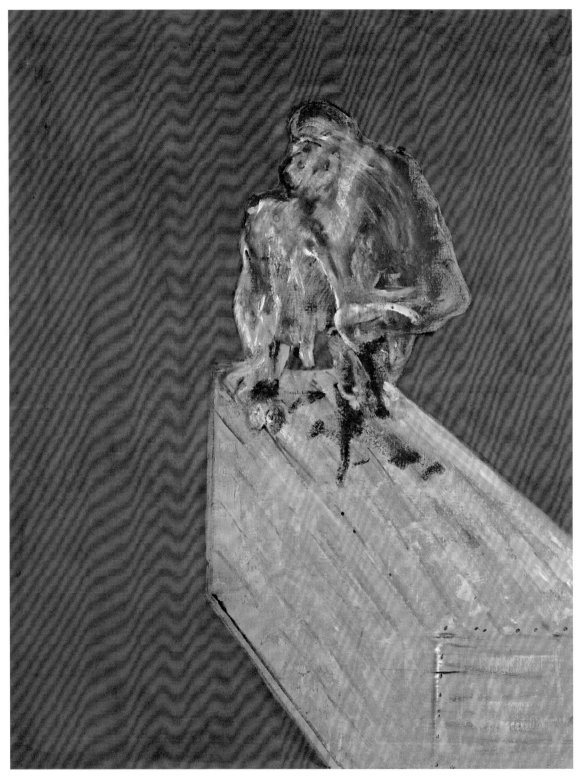

침팬지 습작
Study for Chimpanzee
1957년, 캔버스에 유채, 152.5×118cm
베네치아, 페기 구겐하임 미술관

53쪽
탕헤르 근처 말라바타의 풍경
Landscape near Malabata, Tangier
1963년, 캔버스에 유채, 198×145cm
개인 소장

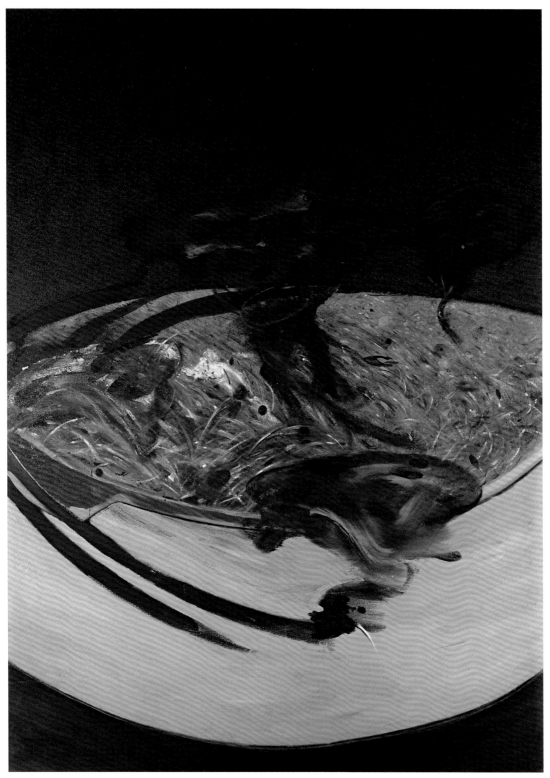

54쪽
누워 있는 인물
Lying Figure
1969년, 캔버스에 유채, 198×147.5cm
리엔/바젤, 바이엘러 재단

55쪽
거울 속에 보이는 인물 누드 습작
Study of Nude with Figure in a Mirror
1969년, 캔버스에 유채, 198×147.5cm
개인 소장

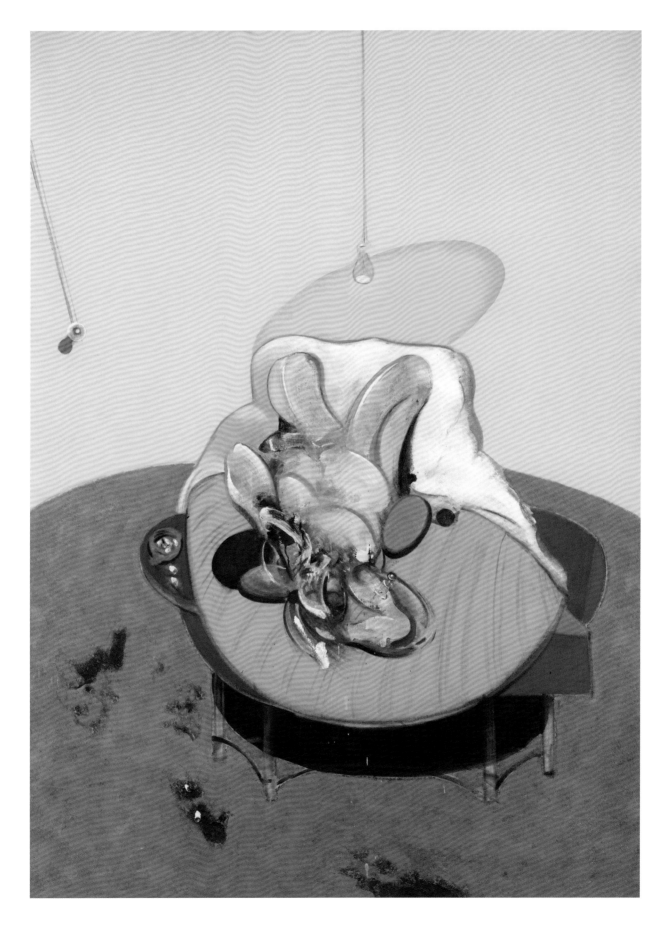

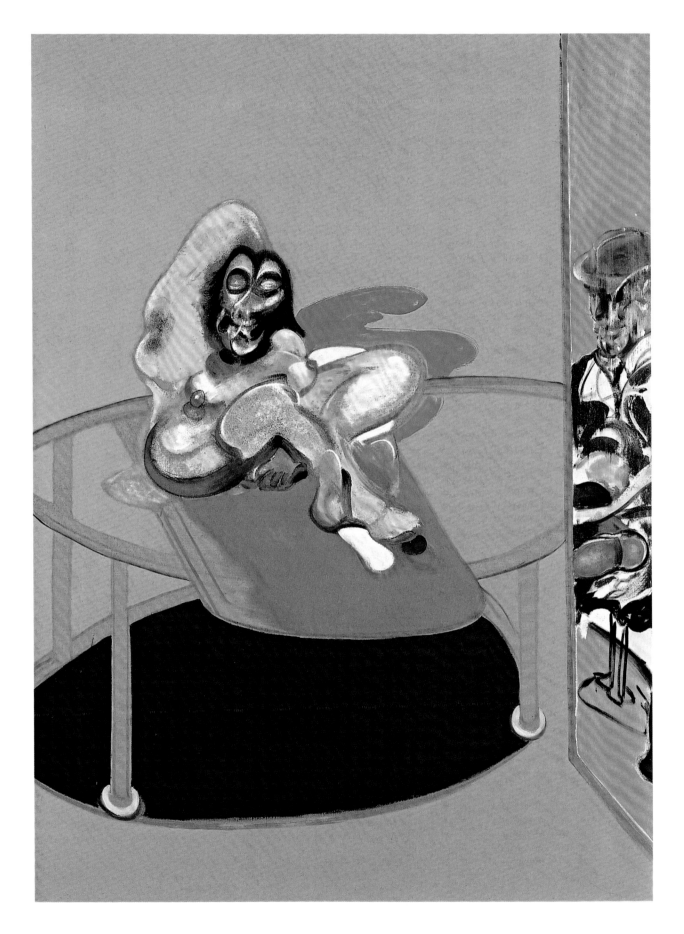

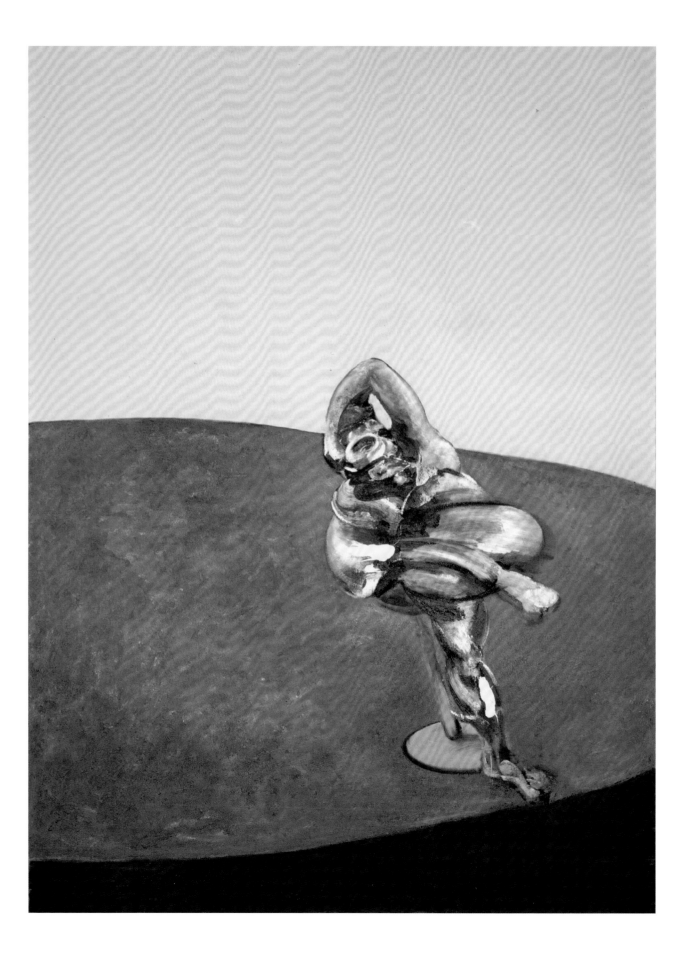

"회화는 예술 중에서 가장 인위적인 장르"
비극의 장면

1964년의 〈한 방에 있는 세 인물〉과 더불어 베이컨은 20년 전 〈그리스도의 십자가 처형도를 위한 세 개의 습작〉(12-13쪽)을 제작하면서 활용했고, 그 후엔 1953년에 〈세 개의 인간 두상 습작〉(72쪽)에 쓰고 나서 내내 잊고 있었던 3면화 형식에 다시 손을 대기 시작했다. 이 세 시기에 제작한 작품 간에는 중요한 구조적 차이점이 있기 때문에 베이컨이 형식 면에 대해 강도 있게 성찰했음을 알 수 있다. 형식 면에서의 변화는 물론 다른 시적 요소의 변화도 함께 일어났다. 예를 들어 시적 요소로는, 인간의 신체를 살이 퉁퉁 부어오르고 피를 흘리는 모습으로 재현하거나 오래된 신화를 의인화하는 방편으로 실존의 한 순간을 포착해서 최대한의 비극성을 부여하려는 시도 등을 꼽을 수 있다. 이러한 요소는 결국 화폭을 3개로 구성하는 새로운 형식과 분리해서 생각할 수 없다. 이전 작품과는 달리 베이컨은 이 작품부터 3면화를 여러 개의 패널로 이루어진 거대한 제단화에 버금갈 만큼 초대형으로 제작해서 매우 독창적인 회화 세계를 표현했다. 베이컨은 회화사에서 제

한 방에 있는 세 인물
Three Figures in a Room
1964년, 캔버스에 유채, 3면화, 각각 198×147.5cm
파리, 조르주 퐁피두 센터

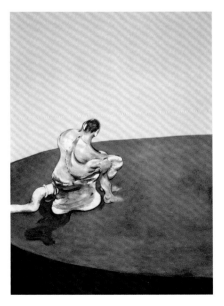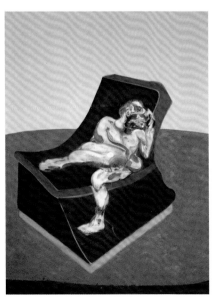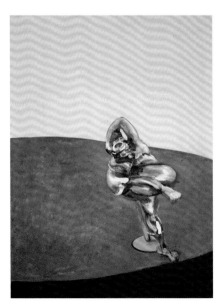

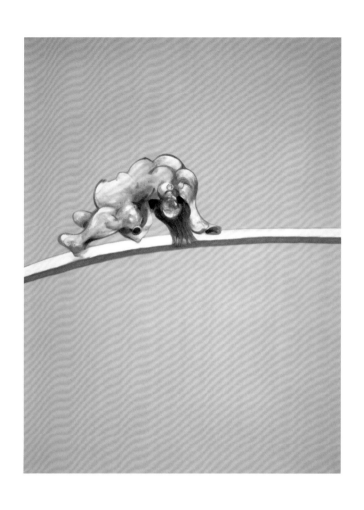

3면화 – 인체 습작
Triptych – Studies of the Human Body
1970년, 캔버스에 유채, 3면화, 각각 198×147.5cm
개인 소장

단화의 전통이 지닌 가치를 복원하여 1964년부터 자신의 3면화 속에 가시적 세계 전체를 펼쳐 보였다. 이처럼 3면화에 대한 그의 새로운 개념은 회화 형태의 내재적인 요소였으며, 작품의 다른 모든 구성 요소, 즉 공간, 시간, 인물, 색채 등과 밀접하게 대응을 이루었다. 따라서 3면화는 베이컨의 시학에서 대단히 혁신적인 요소로 작용했다.

이 시기만큼 그가 실제의 경험을 회화의 본질로 삼은 적은 일찍이 없었다. 그림으로 표현된 이미지는 사실주의적이거나 관습적인 모든 것, 또 그렇기 때문에 예술적인 변형과는 전혀 무관한 모든 것과 비교할 때 가히 절대적이라고 할 만큼 차이가 난다. 이제까지 베이컨의 작품에서는 그림 속 인물과 그것을 바라보는 감상자 사이의 관계가 단 하나의 화면을 지배했는데, 3면화에 와서는 끝없이 확장되는 회화 공간 속에 용해되었다. 이전 작품에서 인물은 외부에서 주어지는 주제에 따라 구축되었고, 주제의 연관성에 따라 극도로 집중적으로 표현되었다. 그런데 3면화 형식을 채택하자 관습적인 사고 체계에 좌우되지 않는 새로운 시각 세계를 획득하게 되었다. 복합적이며 거리감 있는 화면 구성은 3면화 형식을 이미지의 일부로 자리 잡게 만들었다. 3면화 형식이 구성을 결정하고, 그에 따라 비이성적인 논리를 따르는 행위, 행위가 적용되는 범위와 뗄 수 없는 관계에 있는 그림을 그리는 행위가 결정되었다. 감상자는 더 이상 중심적인 하나의 관점을 가질 수 없게

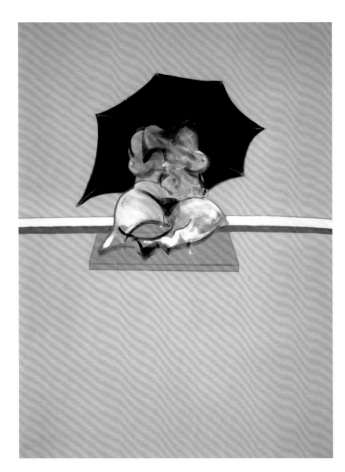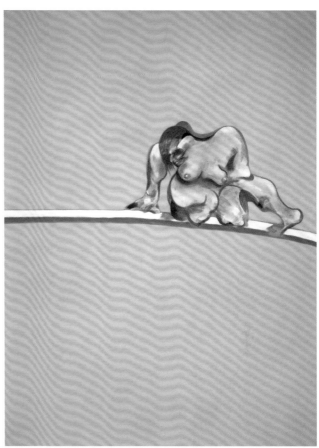

되었고, 기껏해야 도외시된 사람 아니면 부차적인 위치에 놓인 증인 정도로 격하되었다. 감상자는 비록 정신적으로는 존재하지만 거의 보이지 않는 존재, 그림과 무관한 존재가 되어버렸다. 감상자가 처한 상황은 몇몇 3면화 속에 등장하는 인물이 처한 상황과 다르지 않은데, 이러한 인물은 수수께끼 같은 방식으로 작품에 개입하기 때문에 한층 불안감을 조성한다. 무대의 독점적인 지시 대상이었던 감상자는 이제 비극에 참여하는 무언의 합창대원으로 지위가 변했다.

　　주제를 지적이고 외부적이며 객관적인 요소로 탈바꿈시킨 베이컨은 존재의 가장 내밀한 모습, 즉 인간의 가장 나약한 모습을 드러내기 위해 안간힘을 썼다. 사랑과 죽음이라는 상반된 두 명제가 예술의 영역에서 다시금 부딪친다. 존재는 매순간 사랑과 죽음, 사랑을 갈망하다가 죽음으로 향하는 감정 사이를 끊임없이 고통스럽게 왕복한다. 〈한 방에 있는 세 인물〉(56 – 57쪽)에서 인물은 배설, 수축, 경련 등의 신체 활동이 갑자기 정지된 모습으로 묘사되었다. 그것은 사실에 가까운 형태로 진화되지 못한 채 기존의 관습적인 논리로는 도저히 설명할 수 없는 뒤틀린 이미지를 빚어낸다. 실존의 심리적 현실에서는 시각적 자극의 혼란한 흐름으로 인식되었던 사실이 회화에서는 민첩성에 가까운 자유로움으로 나타나기 때문에 오히려 부조리하다. 그러나 화면에 등장한 일련의 인물은 반대로 가장 인위적이고 시각적으로 상상하기 어려운 형태를 띠고 있다. 이것은 최종적으로 나타난

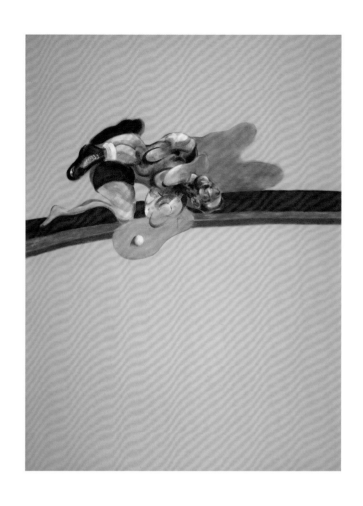

조지 다이어를 기리며
In Memory of George Dyer
1971년, 캔버스에 유채와 드라이 트랜스퍼 레터링,
3면화, 각각 198×147.5cm
리엔/바젤, 바이엘러 재단

결과로, 베이컨이 미리 예측하거나 계획한 것이 결코 아니다. 베이컨에게 인간에 대한 열정을 표현한 이 작품을 그린 일은 매우 강력하고 억누를 수 없는 작업으로, 그는 이 작품이 지닌 고유한 부조리를 흔히 습관적으로 그럴듯한 논리, 자연스러운 논리라고 정의하는 관습과는 무관한 대안적 이성으로 제시했다. 미지의 공간 속에서 앞으로 나아가는 일은 기존의 관습적인 논리를 더 이상 존중하지 않는 것이다. 원근법, 이야기, 삽화처럼 이전 작품에서 비록 지극히 추상적이고 충격적이며 모호하지만 인물과 공간이 자율적인 관계를 구축하는 데 도움을 준 요소는 이제 모두 제거되고 형태만이 절대적으로 표현되었다. 위협이라는 개념은 이미 이전 작품, 특히 〈회화 1946〉(22쪽)의 악마적인 괴물의 수동성이나, 1953년의 〈세 개의 인간 두상 습작〉(72쪽)의 신경질적인 인물이 보여주는 제어할 수 없는 폭력성을 통해 주제로서 감지되었다. 그런데 이제 이 위협이라는 개념은 가장 현실적인 차원으로 표현되고 예술과 예술 작품에서 고유한 시공간을 벗어난 모든 것과 연관된다. 이것은 통제할 수 없는 혼돈의 힘이 배출되는 것으로, 균형을 거부하며 예술의 명확성과 필요성을 위협한다. 그런데 베이컨에게 예술은 진실한 이미지를 표현하고 외부에서 개인에게 공포의 감정을 야기하는 모든 것을 관조하도록 허용해주는 유일한 수단이었다.

그에게 예술은 1960년대 초부터 자연과 실존의 맹목성에 적용될 수 있는 질

 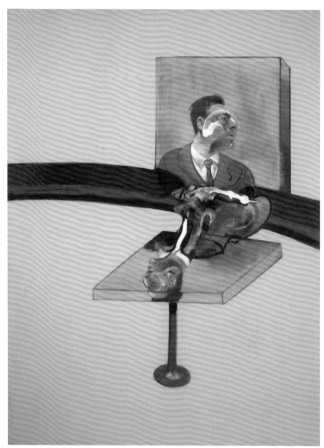

서, 즉 환상도 기만도 아니며 인간의 삶을 구성하는 혼돈이나 우연을 무시하지 않는 유일한 질서를 만들어내는 수단이었다. 역사적으로 예술은 최소한 르네상스 이후에는 항상 이러한 과정을 추구해왔다. 예술은 인간의 본질이 지닌 치유할 수 없는 고통에서 출발해 인간이 편견으로 인한 무지를 거부하고 본질적인 것과 진실한 것을 표현하게끔 이끌었다. 예술의 이러한 속성이 너무도 강력하기 때문에 다른 모든 대안은 무용하다. 인간은 오직 예술을 통해서만 매우 중요한 감정, 즉 욕망이나 연민, 절망, 공포 등을 표현하고 간직하며 자신의 것으로 만들 수 있다.

〈한 방에 있는 세 인물〉에서는 예술의 이러한 속성이, 파악할 수 없는 실존의 경험과 혼동될 정도로 대단히 극적으로 나타난다. 인물과 인물을 구성한 소재가 외부의 혼란, 즉 인물로서는 대항할 수 없는 힘에 의해 심하게 흔들리기 때문에 이 작품은 지극히 내밀하면서도 순식간에 사라져버리는 덧없는 면을 동시에 지니고 있다. 그럼에도 불구하고 이 작품이 균형을 유지할 수 있는 것은 오로지 초인간적인 인위적 창조 노력, 즉 회화라는 작업을 통해서다. 이렇게 얻어낸 균형은 기존의 균형과는 아무런 관련이 없으며, 매우 불확실하고 상처받기 쉬우며 동시에 영웅적이다. 일상적으로 억압당하고, 사물의 외관이나 의식이라는 그럴듯한 가면에 가려지고 조종당하는 감정이 표출됨으로써, 인물은 무시무시한 폭력에 상처받은 채 관능과 해체의 기묘한 혼합 속에서 새로 형성된다. 인물은 개인적인 동

기, 즉 이 인물의 내부에 각인된 실존 경험의 투사에서 기인하는 제어하기 어려운 격정적인 연민의 정이 일어나는 것과 동시에 형성된다. 논리적인 모든 맥락에서 벗어난 형태는 더 이상 자신의 근원이 된 삶의 실존적인 자취가 왜 필요한지에 대해 물을 필요가 없다. 그 자취는 사실 어떠한 설명도 할 수 없는 수수께끼로 남아 있다. 어쨌든 그것이 이 작품을 해석하는 열쇠는 아니다. 베이컨의 전기를 재구성하여 이런 이미지를 만드는 데 영향을 주었을 법한 경험이나 강박 관념을 도출해내는 일은 결국 그의 작품을 개인적인 일화의 차원으로 축소하는 것과 다르지 않다. 물론 전기적인 연구를 통해 이미 존재하는 사건 사이의 관계를 파악하면 작품의 제작 의도나 제작 과정, 소재, 상상력의 전개 방식 등에 대해 많은 사실을 알 수 있을 것이다. 하지만 그렇다고 해서 그가 작품이라는 방식을 통해 표현한 사실의 진정한 가치가 설명되는 것은 아니다. 그의 표현이 지니는 가치를 그가 선택하고 실행한 그림을 그리는 작업, 즉 논리를 따르지 않는 독특한 방식과 분리해서 생각할 수는 없다. 화면에 나타난 구체적인 표현은 화가가 각각의 모티프를 완전히 흡수해서 그것을 자기 방식으로 변형하는 과정에서 생성된다. 이 표현은 도구를 활용해서 이루어지는 제작이라는 지극히 물리적이고 물질적인 현실에서 비롯된다. 즉 창의적인 투쟁에서 비롯된 폭력적인 행동의 결과이다.

　　그러므로 대립되는 힘 사이에서, 사랑의 기쁨과 죽음의 전진 사이에서, 또는 욕망의 발생과 소멸 사이에서 영원히 방황하며 떠도는 끝없는 싸움을 피할 길은 없다. 또한 어떤 사물에 대한 인상이나 감정을 제외한 다른 무엇인가를 표현하는 것도 허용되지 않는다. 인상과 감정은 두 가지 중 하나가 다른 하나를 지배하거나 공존하면서 동시적으로 혹은 번갈아가면서 화면을 구성한다. 관습이나 인류 문화사에 따르면 이성적 사고나 운명의 존재를 짐작하게 해주는 질서는 부자연스러운 모조품에 불과하다. 질서란 현실을 가리며 개개인을 기만한다. 이처럼 보호막 구실을 하는 질서 체계는 물론 과거에 속한다. 현재는 어떠한 규칙이나 이유를 파악하도록 용납하지 않는다. 하지만 이성을 지배하고자 꾸준히 노력해온 인류의 역사는 개개인의 실존에 배경처럼 드리워져 있다. 불완전한 인체들이 경련을 일으

3면화 1972년 8월
Triptych August 1972
1972년, 캔버스에 유채와 모래, 3면화.
각각 198×147.5cm
런던, 테이트 갤러리

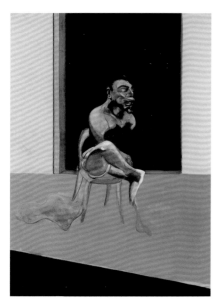
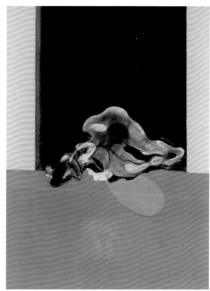
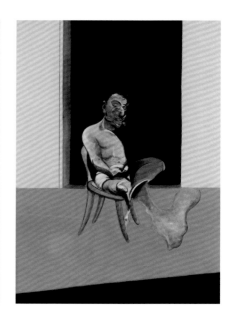

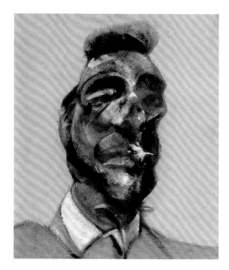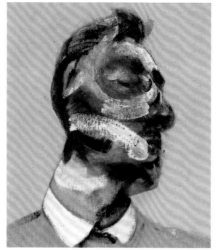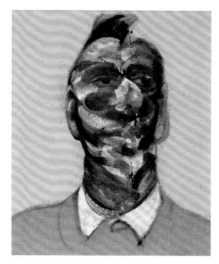

커 뒤틀린 모습은 마치 강박 관념처럼 미켈란젤로의 대작이 갖는 다원적인 차원을 상기시킨다. 이 인체들은 개개인의 비극적인 드라마를 상징하는 동시에 우주에서 가장 중요한 범주, 즉 시공간, 가치관, 인간의 역량 등을 상징한다. 그런데 과거의 사건이 가장 중요한 소재가 될 수 있는 영역은 바로 예술이며, 예술가의 손이야말로 이처럼 놀라운 일을 해내는 수단이다. 비논리적인 사고 영역에서는 우연히 경험한 실존의 삶이 정제될 수 있다. 또한 순수하지도 천진하지도 않을뿐더러 왜곡과 위선으로 인해 흐려진 이성 때문에 제대로 표현되지 않고 평가절하되어 있던 자신의 감정과 생각을 표현할 수 있다.

회화의 모든 요소가 개인적인 경험에서, 삶의 가장 내밀한 측면에서 비롯된다는 사실은 당연히 감상자의 심리적인 상태까지도 변수로 작용할 수 있음을 암시한다. 이 점은 너무도 비극적으로 적용되기 때문에 이제까지 베이컨의 작품에서 나타난 풍자적인 성격은 이미 구태의연해졌다. 풍자는 이제 변모를 거듭한다. 풍자는 연민이나 실존의 고단함을 투명하게 보여주는 동시에 신랄하고 날카로우며 매우 강한 충격을 준다. 뒤집히고 거꾸로 세워진 인간은 추락한 영웅의 유충에 불과하다. 인간은 막 해체되려 하는 유충의 몇 가지 자취를 그대로 간직하고 있다. 그 거대한 체구의 인간에게서 자신의 고유한 역학을 통해 공간을 점유하는 오래된 능력을 보여주는 몸짓을 여전히 확인할 수 있다. 오늘날 미켈란젤로식의 거인은 곧 해체되어 자신이 웅크리고 앉은 변기의 소재와 뒤섞일 운명에 처해 있다. 베이컨은 이 이미지의 근원을 이 인물의 취약한 일상을 보여주는 어느 일화에서 우연히 찾았을 것이다. 이 일화는 너무도 충격적이어서 이 인물에게 하나의 강박 관념으로 작용하기 때문에 도저히 개인적인 영역에만 붙잡아둘 수 없다. 따라서 이 일화는 신들이 은총을 내려 축복해준 과거의 인간이 지닌 거대함을 집착하게 해주는 형태와 더불어 화면이라는 주어진 공간 안에서 제 나름대로 발전해 나간다. 하지만 이 인간이 느끼는 불안과 거대함 때문에 휴식의 공간에서 느끼는 고뇌는 비극으로 바뀌며, 결국 해체되어 형체도 불분명한 마그마가 되어버린다. 이러한 불안은 미켈란젤로에게서도 이미 나타났다.

〈한 방에 있는 세 인물〉(56 - 57쪽)에서는 사라져버렸거나 상처 받은 활력의 찌

**조지 다이어의 초상화를 위한 세 개의 습작
(밝은 바탕)**
**Three Studies for Portrait of George Dyer
(on light ground)**
1964년, 캔버스에 유채, 3면화, 각각 35.5×30.5cm
개인 소장, 멘드리시오, 마시모 마르티노 미술관의 허락으로 게재

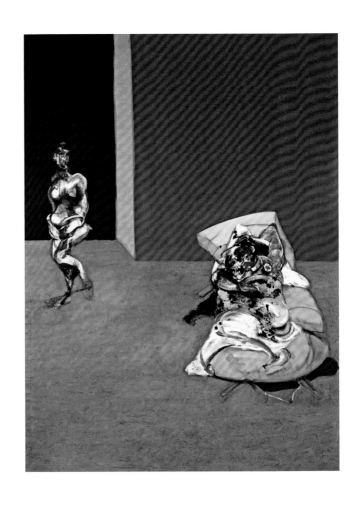

그리스도의 십자가 처형
Crucifixion
1965년, 캔버스에 유채, 3면화, 각각 198×147.5cm
뮌헨, 국립현대미술관

꺼기가 인위적인 화면, 일견 비현실적이면서 한편으로는 완벽한 화면에 배치되어 있어서, 마치 시공간을 물질화한 정신적인 경계선을 보여주는 장면 같다. 지평선은 회화의 형태를 통해서만 표현될 수 있는 한 개인의 실존을 상징하는 하나의 방으로 한정되어 있다. 이 지평선은 작품을 구성하는 3개의 화폭이라는 인위적 공간 외에 실제의 공간, 즉 회화의 현실과 실제의 현실을 구분하여 화면의 확장을 막는 모든 경계를 허물어뜨린다. 1944년에 제작한 〈그리스도의 십자가 처형도를 위한 세 개의 습작〉(12–13쪽)에서, 인물 주위에는 사각대가 놓여 있는데, 인물의 부속물인 이 사각대는 대체로 화면 전체의 구조에 대응한다. 한 폭 한 폭 이어지는 화면에는 다양한 형태로 추상화와 유사한 기법이 나타난다.

이러한 기법은 때로 인물에게 부여된 고유한 공간을 마치 인물의 부차적인 속성 가운데 하나인 것처럼 바꿔놓기 때문에 매우 부조리해 보인다. 다시 말해 공간은 하나의 장식이자 인물의 미학적 조건이며 전형적인 회화에 필요한 요소로서의 현실적 정체성을 나타낸다. 이것은 인물 자신의 그림자일 수도 있고, 인물을 받쳐주는 구조물일 수도 있고, 파이프 모양을 한 특별한 표시이거나 침대 시트일 수도 있다. 이처럼 공간을 배치하는 개별적인 통찰력은 객관적인 형태로 인식될 수도 있다. 이 작품에서 화면은 3개의 화폭을 결합하는 거대한 타원을 이룬다. 이 형태는 매우 밀도 높은 색채로 이뤄졌고, 화면을 구성하는 데 결정적인 역할을 한다. 이 형태는 공간에 매달려 있는데, 이 공간의 추상적인 측면은 장식적인 황갈색과

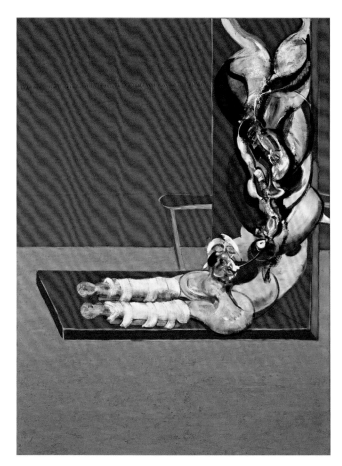
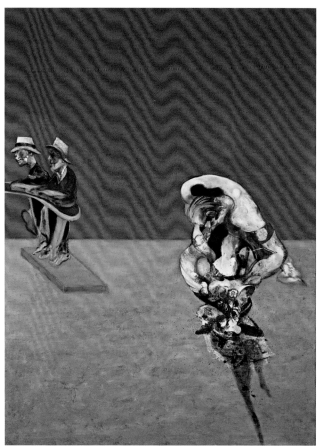

밖으로 찢어질 듯 확장되어 나가는 갈색 화면 사이에서 위태로운 일치 상태를 유지한다.

　화폭에서 진행된 작업을 통해 인물은 자기 몸을 돌돌 감아, 현실을 재현하는 자세나 표현과는 거리가 멀고 우스꽝스럽기까지 한 형태를 지닌 운동 물체로 변모된다. 이 형태는 전적으로 화가가 각종 도구와 벌이는 백병전에 따라 모습을 달리한다. 작품이 실패할 경우 화가는 현실과의 희미한 유사성을 평범하게 파괴하여 미지의 것을 얻겠지만, 성공할 경우에는 보다 광범위하고 고차원적인 표현을 통해 얻어낸다. 이 경우 미지의 것에서 솟아나오는 힘은 인간의 실존적 진실, 즉 인간 예술의 역사와 문화에 가장 깊게 뿌리를 내린 시적 대상을 완진히 이해하는 데서 비롯된다. 이렇게 되면 보기에 흉할 정도로 수축된 인물은 마침내 미켈란젤로가 탄생시킨 비극적이고 거인 같은 인물, 즉 인간인 동시에 하나의 개념이 되도록 운명지워진 인물과 유사성을 지니게 된다. 이 인물은 형태와 형태 없음 사이의 팽팽한 긴장 상태, 즉 상징처럼 시간의 움직임과 그 움직임을 관통하는 개개인을 포함하는 상태를 통해 표현된다.

　베이컨은 그림의 공간, 즉 인위적으로 창조한 고립된 공간 안에 현실에서 만날 수 있는 일상적인 서민 군상을 표현하고 싶다고 이야기하곤 했다. 이러한 상황 속에 놓인 인간 군상을 포착함으로써, 베이컨은 이들을 십자가형을 받는 인물만큼 비통한 인물로 재창조하고자 했다. 종교가 없었던 베이컨은 작품에서 그리스

도의 십자가 처형이라는 주제를 다룰 때 종교적인 측면은 완전히 배제했다. 그는 그리스도의 십자가 처형을 지극히 구체적인 인간 행위를 표현하는 이미지로 간주했다. 그는 이것을 인간 실존과 관계된 세속적인 요소를 지닌 매우 극단적인 행위로 여겼다. 즉 그는 이 주제를 인간을 신처럼 간주하는 신화적이고 추상적인 개념이 아니라 감각과 물질로 구성된 동물인 인간에게 고유한 지극히 구체적인 개념으로 파악했다. 이 주제는 지극히 구체적이면서 심오한 면을 지니고 있기 때문에 베이컨은 종교 미술 전통의 의미를 전반적으로 포괄해서 다룰 수 있었다. 베이컨은 문명이란 궁극적으로 가장 진실하고 폐부를 찌르는 듯한 고통의 표현을 집약한 것임을 인정하는 일에서 출발했다. 십자가에 매달린 고통은 살이 잘려나가고 찢어지는 고통, 자신을 덮고 있는 보호막이 난폭하게 떨어져 나가는 데 대한 절망적인 외침으로 표현된다. 그리고 그는 이 이미지에서 본능적으로 도살장에 끌려간 동물을 연상했다. 〈회화 1946〉(22쪽)에 등장하는 괴물 같은 형상 뒤로 도살당한 짐승의 사체가 보이는데, 이것은 십자가에 매달린 예수를 재현한 예술 작품을 상기시키고 십자가에 대한 거부감을 야기한다. 그리스도의 십자가 처형이 베이컨의 미학에서 중요한 모티프인 것과 마찬가지로, 그는 육체를 연약한 살점으로 이루어진 일종의 망으로 파악했으며, 이 망을 통해 피의 강이 흐른다고 상상했다. 이러한 메커니즘 때문에 이 작은 신체 기관이 겪은 비극은 인간 실존과 연민이라는 보편적인 비극만큼 강렬한 울림을 얻는다. 이렇게 문화사적, 종교적 포장을 벗겨낸 후 베이컨은 그리스도의 십자가 처형에 대한 그리스도교의 신화를 편집증적인 방식으로 재해석했다(10, 18 - 19, 25, 27 왼쪽, 29, 64 - 65, 66, 68쪽). 베이컨의 말을 들어보자. "유럽 미술에는 그리스도의 십자가 처형을 주제로 다룬 뛰어난 작품이 많이 있다. 그러한 작품은 우리가 인간의 감정이나 감각을 펼쳐 보일 수 있는 뼈대를 이룬다. 아마 불가능한 일은 아니겠지만, 나는 아직 인간의 감정이나 행동 방식의 특정한 면을 다룰 만한 다른 주제를 발견하지 못했다. 아마도 상당히 많은 사람이 이 특별한 주제를 다뤘기 때문에 이러한 '뼈대'(나는 이보다 더 적합한 단어를 찾지 못했다)가 만들어졌을 것이다. 이 뼈대 위에서 우리는 인간 감정의 모든 변주곡을 연주할 수 있다."

그리스도의 십자가 처형도를 위한 세 개의 습작
Three Studies for a Crucifixion
1962년, 캔버스에 유채와 모래, 3면화.
각각 198.2×144.8cm
뉴욕, 솔로몬 R. 구겐하임 미술관

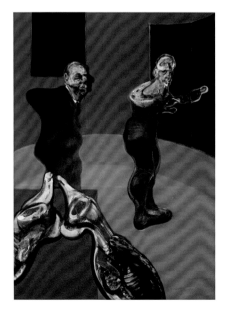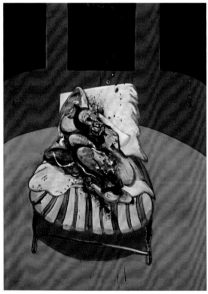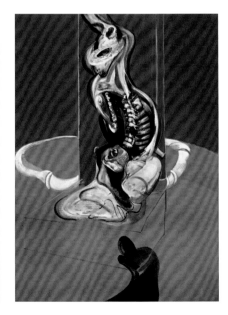

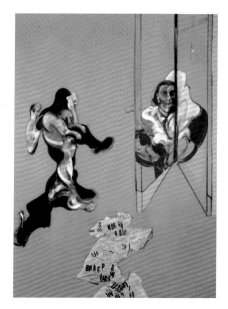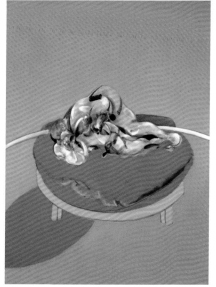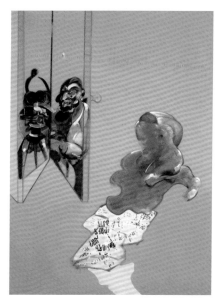

3면화 – 인체 습작
Triptych – Studies from the Human Body
1970년, 캔버스에 유채와 드라이 트랜스퍼 레터링.
3면화, 각각 198×147.5cm
개인 소장

1944년에 그린 〈그리스도의 십자가 처형도를 위한 세 개의 습작〉(12 - 13쪽)에서, 베이컨은 십자가에 매달린 인간을 연상시키는 모든 요소를 제거했다. 그러므로 가슴을 저리게 하는 고통을, 예술사에서 끌어온 세 가지 도상, 그리스도와는 전혀 다르며 문명사에서 차용한 다른 모델, 예를 들어 그리스 비극에 등장하는 복수의 여신들 같은 인물(베이컨의 영감의 원천으로는 아이스킬로스의 작품을 들 수 있다)을 통해 냉정하고 차분하게 표현한 것이 이 작품의 진정한 주제이다.

1965년에 그리스도의 십자가 처형이라는 주제가 다시 등장한다(64 - 65쪽). 그는 이 주제를 극적인 방식으로 다루면서 대칭적이며 균형 잡힌 독특한 화면 구성을 추구했다. 돋을새김처럼 처리한 색채는 이 작품에서도 역시 세 폭으로 이어지는 연결된 공간을 구성한다. 장식이라고는 전혀 없는 단순한 색면은 현실에서는 조금도 찾아볼 수 없는 정신적이고 추상적인 극단적인 구조물을 구성한다. 이 구조물 내에서 인물들은 그 성격에 따라 혹은 고독의 정도에 따라 거리를 두고 배치되었으며, 전체적으로 무의식의 공간, 인위적인 장면을 보여준다. 임의적인 구성, 색을 입힌 공간 내부를 차지하는 형상의 배치, 형상 사이의 거리 때문에 이 인물들이 도대체 무엇을 상징할까 하는 따위의 의문은 애초부터 무의미하다. 이 작품의 감상은 관습적인 논리를 파괴하고 그 중요성을 무시하고 논리가 제공하는 통찰력을 망각하는 것에서 시작된다. 화면에서는 오로지 비극만이 진행되고, 이 신비스러운 비극은 그리스도의 처형이라는 유명한 신화와 겹쳐져 현기증과 공포감을 증폭시킨다. 이러한 특성은 감상자로 하여금 자신의 무용함, 이러한 비극을 제어할 수 없는 무기력함을 통감하게 한다. 이 비극이 일어나는 시간과 장소는 개개인의 주관성 속에 내재해 있으므로 누구도 알 수 없다. 때문에 개인은 두려움을 느낀다. 이렇게 보면 베이컨이 이 주제를 다룰 때마다 한층 강화된 내재화 작업을 거친다는 점을 좀 더 잘 이해할 수 있다. 그리스도의 십자가 처형이라는 주제를 통해 허약한 심리 상태에서 신경질적으로 폭발하는 인물과 살덩어리 사이의 극단적인 접근이 충격적인 효과를 자아낸다는 점 또한 잘 이해할 수 있다. 요컨대 주제와 관찰자는, 각자의 내부에 도사리고 있는 미지의 세계를 놓고 생각할 때, 양

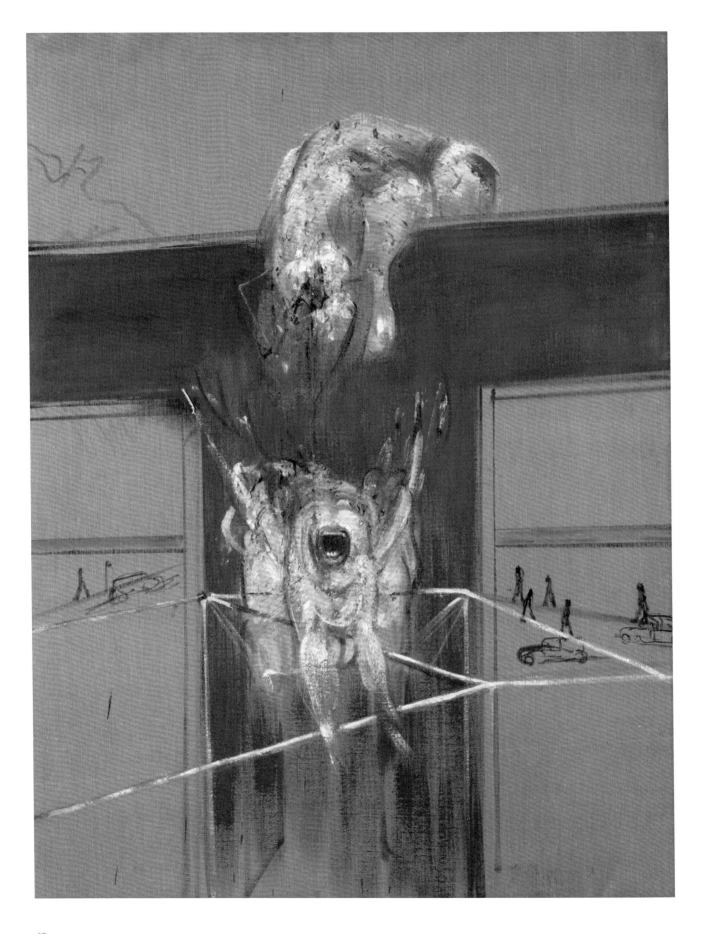

자를 모두 심하게 흥분시키는 공포를 통해서만 교감할 수 있다. 그 순간의 공포는 가장 개인적이고 내밀한 경험마저도 알 수 없는 낯선 것으로 만든다.

　균형 잡힌 측정 감각, 공포감과 그로부터 전날되는 비통함은 작품 전체를 관통하는 코믹한 요소와 쌍벽을 이룬다. 이처럼 상궤를 벗어난 혼합은 물론 특정한 형태의 회화에서만 가능하다. 즉 3면화라는 형식은 일종의 카타르시스 역할을 수행할 수 있다. 의식이 아직 맹목적인 동안에도, 최소한 비극이 필요로 하는 균형을 찾는 동안만이라도, 이미 경험한 사실을 객관적으로 재현하고 관찰할 수 있기 때문이다. 하지만 이러한 균형은 뛰어난 색채와 조화, 미적 감각을 바탕으로 확립된 훌륭한 형태로 표현되었기 때문에 한층 비장미가 돋보이는 공포로부터 위협을 받는다. 마치 화가가 작품을 통해 재창조한 아름다움이 정체를 알 수 없는 혼돈의 힘, 예술이 일시적으로는 지배할 수 있지만 일단 3면화라는 테두리를 벗어나면 원래의 지배력을 되찾는 억누르기 어려운 힘에 항상 에워싸여 있기라도 한 듯이 말이다.

3면화
Triptych
1976년. 캔버스에 유채와 파스텔,
드라이 트랜스퍼 레터링, 3면화,
각각 198×147.5cm
개인 소장

68쪽
그리스도의 십자가 처형의 단편
Fragment of a Crucifixion
1950년, 캔버스에 유채와 면, 139×108cm
에인트호벤, 반 아베 시립미술관

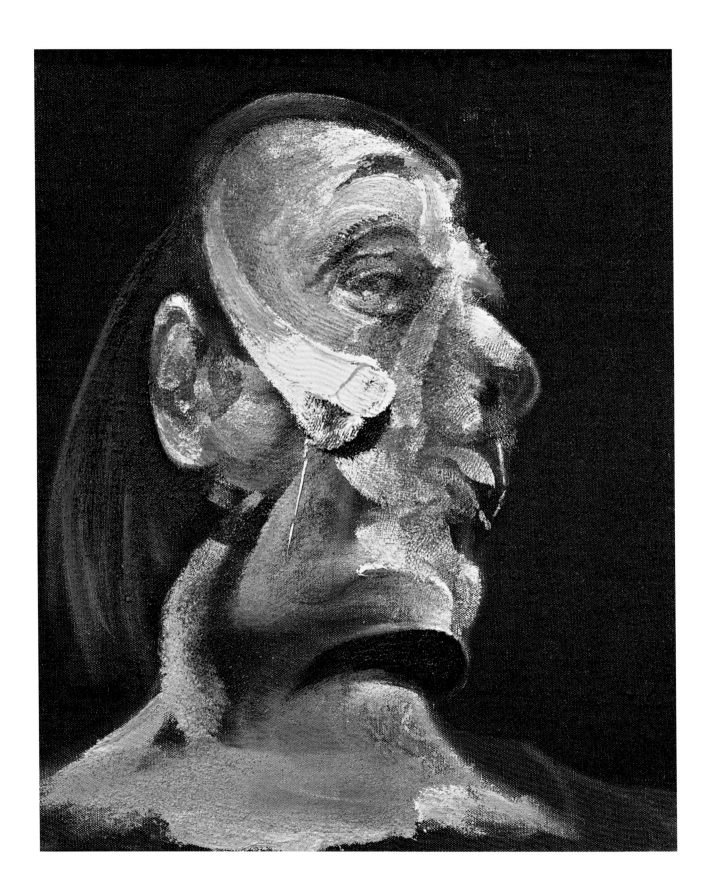

"살아 있는 것의 가치"
초상화

1960년대 초부터 베이컨은 경력에 획기적인 전기를 마련하듯 초상화를 그리기 시작했다. 경험이 지닌 원초적인 힘을 표현하기 위해 경험적인 현실을 외관보다 더 심오하고 우월한 단계의 상상적 현실로 바꾸고자 노력했다. 이러한 시도를 지속하며 어떠한 제약에도 개의치 않았다. 이 무렵 베이컨은 이미 그가 사용해온 형태적인 기법, 즉 일종의 도식적인 회화를 반복하는 작업이 형식으로 굳어져 그 안에 안주하게 될 위험이 있음을 간파했다. 삶의 경험에서 출발해 예술을 통해 그 경험을 초월한다는 원칙을 고수함으로써 그는 현실보다 덜 통찰력 있고 덜 감동적인 일반적인 이미지를 생산할 위험성을 느끼고 있었다. 그림을 그리는 행위가 감동을 증폭시키고, 감동을 좌우하는 우연한 요소를 상당 부분 제거하는 것은 사실이다. 하지만 그렇다고 구체성을 잃고 추상성 속에 매몰되도록 방치해선 안 된다. 베이컨은 회화를 한 단계 높은 차원으로 끌어올릴 야심을 키웠다. 이를 위해 아직 알지 못하는 방식으로 인물에 접근하고 포착하려고 회화를 위기로 몰고 가는 일도 주저하지 않았다. 복잡한 심리적 교감을 나눈 여자 친구를 대상으로 선택해 우

뮤리엘 벨처의 세 개의 습작
Three Studies of Muriel Belcher
1966년, 캔버스에 유채, 3면화, 각각 35.5×30.5cm
개인 소장

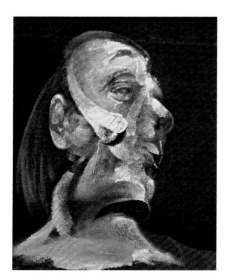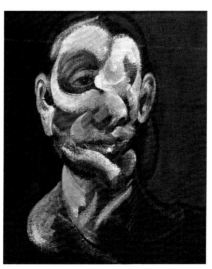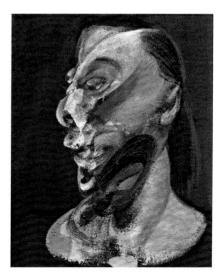

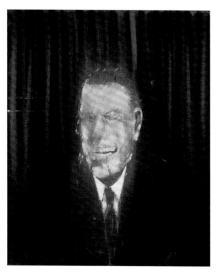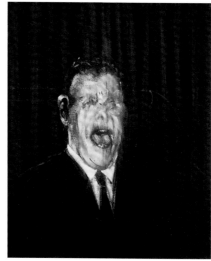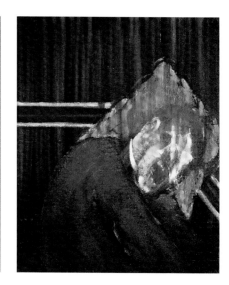

세 개의 인간 두상 습작
Three Studies of the Human Head
1953년, 캔버스에 유채, 3면화, 각각 61×51cm
개인 소장, 멘드리시오, 마시모 마르티노
미술관의 허락으로 게재

73쪽
뮤리엘 벨처 양
Miss Muriel Belcher
1959년, 캔버스에 유채, 74×67.5cm
개인 소장

주를, 힘겨운 삶을, 실존의 희비극을 재발견해 나갔다. 매우 특별한 정체성으로 표현되는 이 여인의 본질을 포착하고자 그 특징을 가장 잘 표현할 수 있는 얼굴을 연구했다. 그러자 회화적 표현은 훨씬 직접적이고 정확하고 예리해졌다. 베이컨은 육체를 초상화로 변모시켰으며, 두상은 식별 가능한 존재의 얼굴로 대체했다. 베이컨의 모든 작품은 그에게 회화란 끊임없이 진화를 거듭하는 투쟁이었음을 말해준다. 이 단계에 이르면 두상은 결정적인 공간이 된다. 이 공간 안에서 예술가는 회화 작업을 통해 얼굴을 파괴할 수도 제거할 수도 있으며, 일상생활에서 인간의 진정한 본성, 즉 본능적이고 동물적인 본성을 감추고 억압하는 자기 방어 기재를 전복할 수도 있다. 인물의 억압된 격렬한 에너지가 회화를 통해 표현될 때 두상은 초상화가 되며, 인물 전체의 본질을 드러낸다. 얼굴의 정상적인 모습은 사라지고 인물의 외적 구조는 해체된다. 회화 공간 속에서 오로지 몇몇 부분, 즉 얼굴임을 나타내는 몇몇 흔적만이 전적이며 갑작스럽고 격렬한 붓놀림을 통해 농축되어 표현된다.

1996년에 제작한 〈뮤리엘 벨처의 세 개의 습작〉(70 - 71쪽)과 그 후 죽을 때까지 제작한 같은 크기의 3면화를 통해 베이컨은 〈세 개의 인간 두상 습작〉(72쪽)에서 보여준 표현법을 완전히 뒤집었다. 훗날의 작품이 나아갈 방향을 암묵적으로 제시하고 있는 이 작품에서 예술가(예술가는 작품의 완성과 동시에 관찰자의 입장이 된다)와 인물은 상당히 떨어져 있다. 인물은 의도적으로 주체로부터 떨어져, 심지어 베이컨이 그 인물을 고립시키려고 임의적으로 고안한 여러 요소의 집합체 속에 갇힌 것처럼 보인다. 훨씬 심오하고 충격적인 표현 효과를 노리는 대비 속으로 자연스럽게 분산된다. 마치 의식을 이루는 여러 층이 폭발하고, 주체와 객체라는 수수께끼의 탐구를 추구하는 회화 작업을 통해 화가는 동원 가능한 모든 수단을 활용해 가장 감정적 울림이 큰 결과를 생산하기 위해 안간힘을 쓰는 것 같다. 3면화는 객관적인 식별을 위해 필요한 세 이미지로 이루어진 율동적인 화면으로 구성되었다. 왼쪽으로 고개를 돌린 두상에서 시작해, 정면 모습, 그리고 마지막으로 오른쪽으로 향한 두상, 이런 식으로 보이는 세 화면은 너무도 분명한 도식에 따라 전개되기 때문에 범죄 용의자를 다루는 경찰이나 사법기관의 관행을 연상시킨다. 이런

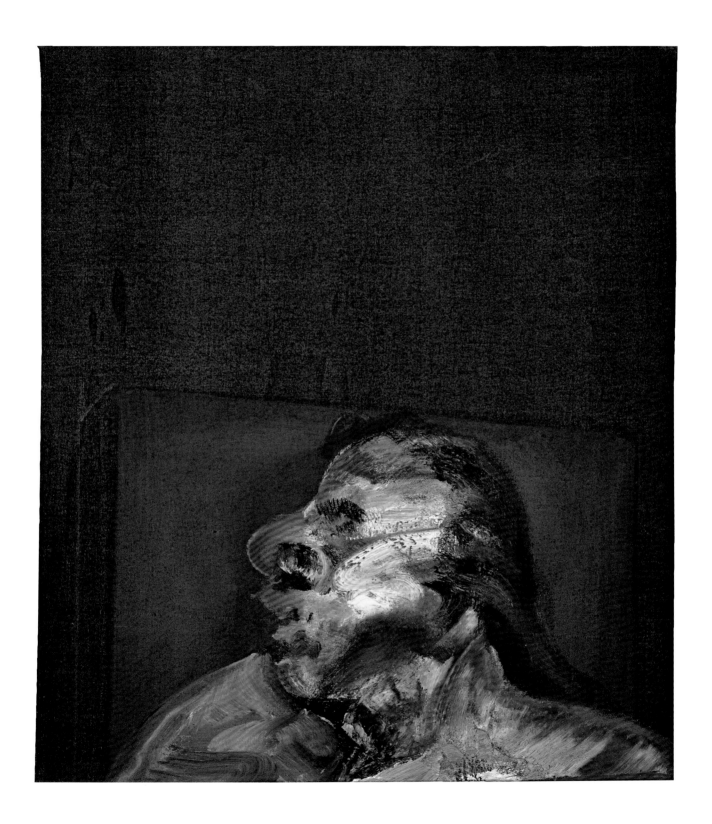

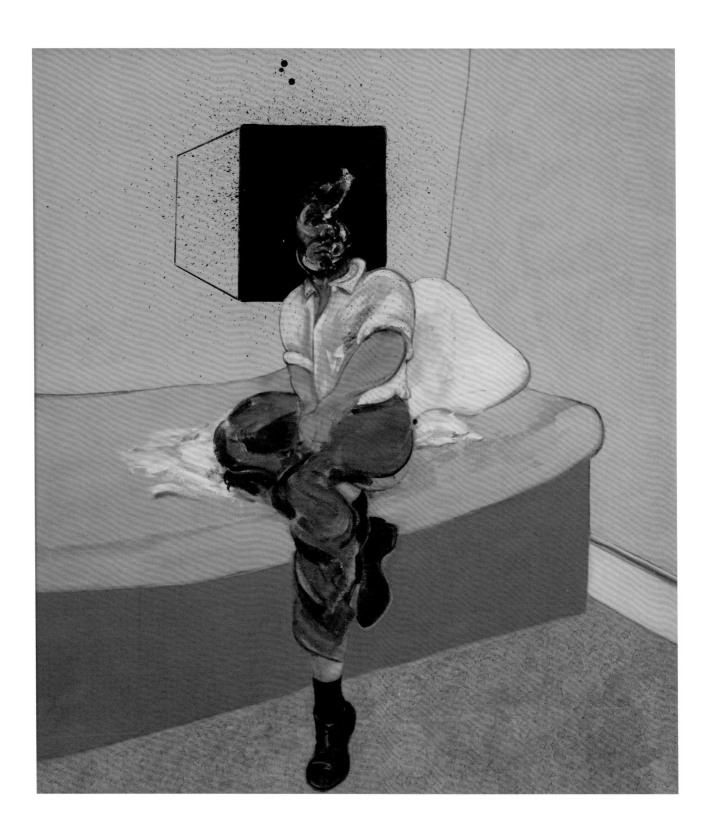

방식은 본능적인 연상 작용이나 전통적으로 3면화라는 형식과 관련된 습관적인 사고에 따라 암암리에 권위석으로 형성된 질서의 존재를 암시한다. 관습에 저항하는 그림은 인물 내면의 감정을 드러내는 자유롭고 대담한 표현을 가능하게 하는 행위이므로 권위적인 질서와는 매우 대조적이다. 그러므로 더 이상 둘 사이의 유사성을 찾아볼 수 없다. 이러한 동요는 단조롭고 부드러운 엷은 갈색과 불에 탄 듯한 적갈색 배경과 인물에 사용된 루비색을 바탕으로 빠른 필치로 그려 넣은 인물의 다소 격렬하고 단호한 동작으로 그림 속으로 나타난다. 혁신에서 제한적인 회화는 화면이라는 미리 한정된 공간에서 가장 일관성이 결여된 부분에만 관여한다. 또한 그 단순성으로 말미암아 한층 돋보이는 색채의 장식적 효과와 조화를 이룬다. 화가가 화폭에 주저하는 듯한 동작, 즉 날랜 붓놀림이나 길게 늘어뜨린 터치, 흐릿하게 지우는 기법, 어떤 회화적 아이디어를 표현하기 위해 즉흥적으로 덧붙이는 무어라 정의하기 어려운 빠른 손놀림 등을 통해 표현한 형태는 도발적이고, 강하며, 체제 순응주의와는 거리가 멀고, 너그러우며 솔직하고 허풍기가 있는 인물의 성격을 드러낸다. 소용돌이처럼 몰아치는 붓놀림 속에서 하나하나 구별하기 어려운 동작이나 모델의 생김새는 리듬을 통해 놀라운 정확성을 바탕으로 재구성된다. 같은 인물을 모델로 베이컨이 제작한 다른 초상화에서도 이 작품에서 보이는 신체적인 특징이나 자세가 쉽사리 파악된다. 뮤리엘 벨처를 그린 모든 초상화에는 어설프게 그린 전통적인 초상화나 사진에는 나타나지 않았을 그녀의 본질이 놀라울 정도로 심오하고 강하고 생상하게 표현됐다(70 – 71, 73쪽). 비록 어느 한 요소도 실물을 재현하는 방식으로 표현되지 않았지만, 총체적인 인간성으로 표현된 이 인물은 결과적으로 자신의 개별적 현실에 가장 가깝게 표현되었다. 한 존재가 겪은 구체적 경험, 그 경험에 대한 태도와 반응, 감정에 따른 표정의 변화 등 한 친구에 대해 매우 구체적으로 경험했지만 전체적으로 포착하기 어려웠던 모든 것이 고스란히 드러난다. 그렇다고 해서 회화의 형태가 그 모든 것을 구체적인 형태로 고정한 것은 물론 아니다.

〈자화상을 위한 습작〉(78 – 79쪽)에서 베이컨은 형태를 통해 현실을 전복하는 힘, 즉 주체의 내면적인 힘을 도출하는 회화의 역량을 한층 더 높은 수준까지 끌

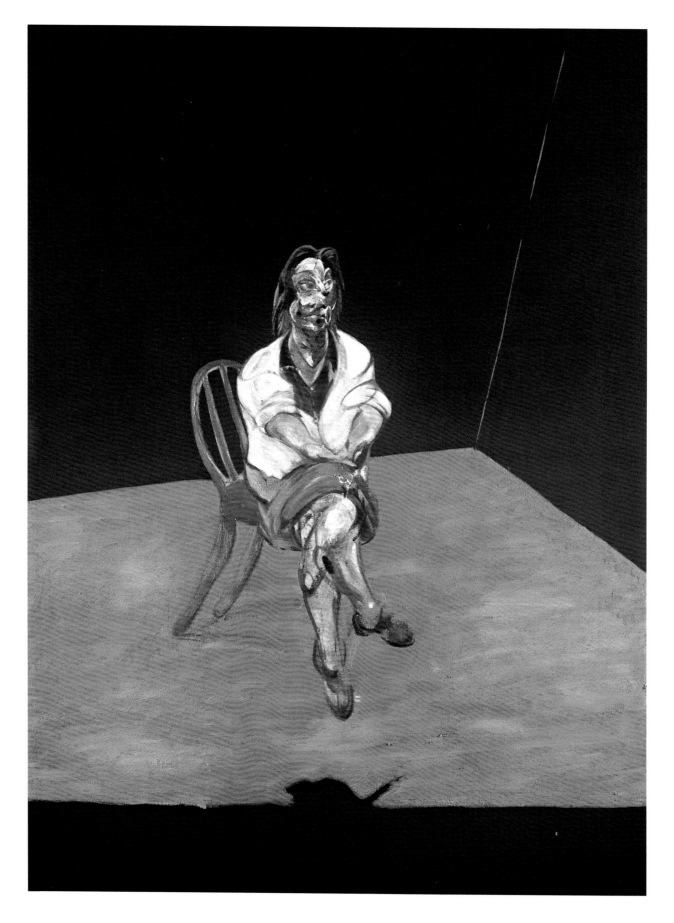

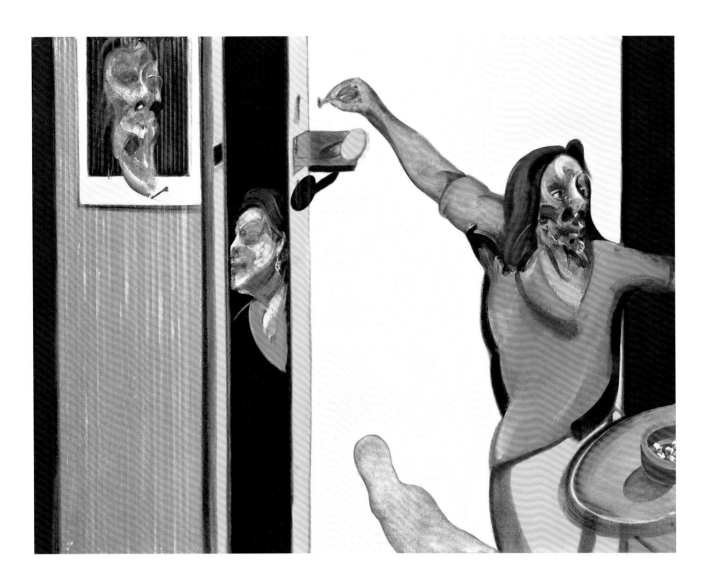

어울렸다. 자화상을 그리기 위한 습작인 만큼 이 작업을 하는 데 한결 더 제약이 많았으리라는 점은 쉽게 짐작할 수 있다. 영혼의 깊은 심연에 다다른 듯한 얼굴이 지니는 힘은 몸에도 고스란히 반영된다. 연대기적이고 해석적인 관점에서 볼 때, 이 작품은 베이컨이 자신의 얼굴을 대상으로 한 모든 작업(47, 74쪽)의 결정판이라고 할 수 있다. 그의 예술 세계에 반복적으로 등장하는 주제인 고립된 인물은 이 작품에서 지극히 단순화된 방식으로 나타난다. 이전에 제작한 그 어느 작품에서도 인물이 인간 생명력의 정수, 즉 강한 에로스적 힘과 그 대척점에 놓은 힘 사이의 끊임없는 투쟁의 결실인 생명력을 이처럼 강하게 표현한 적은 없었다. 하나의 인물, 그것도 자신의 이미지 안에 이렇듯 대립되는 힘을 집중함으로써 베이컨은 인간 실존의 원리인 원초적인 욕망과 죽음의 충동 사이의 갈등을 보여준다. 〈그리스도의 십자가 처형도를 위한 세 개의 습작〉(12~13쪽)에 등장하는 괴물들이 내지르는 외침은 각자에게 주어진 고유하고 불안정한 공간을 제한하는 구조물에 매달려, 참을 수 없는 격렬함으로 가득 찬 색채의 공간에서 메아리친다. 베이컨의 모든 작품과 이 놀라운 작품을 놓고 볼 때 여기 등장한 의자는 겉으로는 평범해 보이지만, 한없이 인위적인 상황, 다시 말해 그림을 통해 변화 단계에 있는 인물을 하나의 표현으로

이자벨 로스돈의 세 개의 습작
Three Studies of Isabel Rawsthorne
1967년, 캔버스에 유채, 119.5×152.5cm
베를린 신국립미술관,
프로이센 문화유산재단 소속의 국립미술관

초상화를 위한 습작(이자벨 로스돈)
Study for Portrait (Isabel Rawsthorne)
1964년, 캔버스에 유채, 198×147.5cm
개인 소장, 멘드리시오,
마시모 마르티노 미술관의 허락으로 게재

자화상을 위한 습작 - 3면화
Study for Self - Portrait - Triptych
1985 - 86년, 캔버스에 유채와 에어로졸 페인트,
3면화, 각각 198×147.5cm
개인 소장

고착하는 상황을 상징하는 수단이기도 하다. 인물은 거의 무방비 상태에서 자세를 취한다. 적나라하게 드러난 그 생명력은 더 이상 인물을 지탱하지도 보호하지도 못한다. 인물은 자신이 내부에서 벌이는 투쟁의 희생양이자 순교자이다. 회화는 외부에서 기인하는 어떠한 동작도 정지시키며, 오로지 내부에서 끊임없이 일어나는 가히 혁명적인 육탄전만을 외부로 끌어낸다. 다시금 영웅을 상기시키는 인물이 등장해 스스로를 변화의 소용돌이 속으로 몰아가는 시점에서 자발적인 전복에 대해 명상한다. 그런데 이 소용돌이는 내면의 흔들림에 의해 야기되었으며 불안하고 불안정하거나 불편해 보이는 자세를 통해 표현된다. 내면의 투쟁은 지극히 단순한 방법으로 인간 존재의 물질적이고 정신적인 허약함을 드러내며 이를 뒤흔든다. 베이컨의 붓놀림은 숭고하고 가차 없이 존재를 벌거벗긴다. 돌을새김처럼 채색한 거대하고 조화롭지 못한 공간은 고독이 차지하는 공간을 의미한다. 오직 회화만이 이를 표현한다. 화면이 세 부분으로 나뉘었다고는 하지만 고독감은 한 폭 한 폭에서 반복되어 나타나므로 무한한 공간이 단절됐다고는 느껴지지 않는다. 현실 모방, 이성적 논리에 자신만의 이유를 내세우는 회화의 힘은 회화만이 유일한 매개 변수라는 사실에서 기인한다. 다른 어떠한 판단의 기준이나 해석의 단서도 예술 그 자체의 기준이나 단서는 될 수 없다. 주체는 자신의 원초적 불안감을 드러내 보이면서도 평온하다. 베이컨의 작품세계에서 느껴지는 인류에 대한 연민은 이 작품에서 비극성의 정점에 도달한다. 소재로 말미암은 충격적인 행위는 도망치는 듯한 이미지에 적용한 색채에 의존한다. 해체는 매우 미세하게 진행된다. 〈그리스도의 십자가

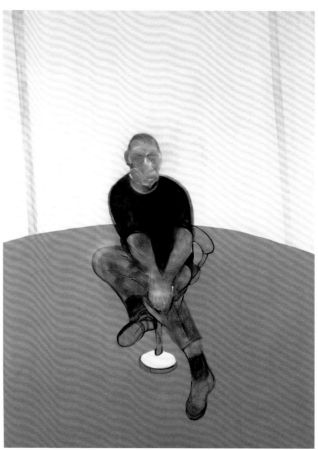

처형도를 위한 세 개의 습작〉의 분열은 완전히 해소된 것이 아니라 상처를 주는 명백한 증거를 내포하고 있다. 다양한 표현이 화폭에 전개되었지만, 언제나 같은 면이 감상자에게 놀라움을 선사한다. 즉 감상자를 성적인 동요(성적인 묘사가 전혀 없이도 성적 충동은 느껴진다)와 심오한 연민(연민을 불러일으키는 아무런 요소도 없으나)으로 이끄는 무엇인가를 반영하려는 한결같은 의도가 전달된다. 세 개의 습작은 이미 보편적인 고통의 표현이었다. 보편적인 고통을 표현한다는 상황 때문에 개별적이고 우연적인 사실로 표현을 한정하는 과도기적인 시도는 불가능했다. 이 작품에서 절규의 근원을 이루는 것은 실존 자체와 실존의 내부 깊숙한 곳에 내재된 상처이다. 이처럼 존재의 본질과 관련된 차원은 극단적인 방식을 통해 지극히 당연한 조건처럼 가장 내밀한 정체성으로 묘사된다. 베이컨의 그림 그리는 행위는 매우 신속하며, 외관을 뒤흔들어버리는 기술과 그 결과가 작품으로 나타나는 것이 거의 동시에 이뤄진다. 정적인 자세의 중립적인 분위기, 자신의 모습이 예술적인 과정을 거쳐 형상화되어 이미지로 표현되는 변화를 받아들일 준비가 되었기 때문에 순교자처럼 인식되는 모델에게서 고립된 악몽을 깨어나며, 시각적 아름다움, 색채의 조화를 통해 통일을 이루는 시학에 의해 공포와 절망이 표면화된다. 가슴을 찢는 듯이 고통과 연민을 나타낸 형태는 대단히 관능적인 감정과 죽음에 대한 인식을 반영한다.

베이컨은 말했다. "살아 있는 것에 대한 인식이야말로 내가 도달하려는 목표이다. 초상화를 그릴 때 대상이 주는 전율을 물질화할 비법을 찾아내는 것이 관건이다. 주제는 살과 피로 이뤄진 존재이며, 우리는 그것이 발산하는 것을 포착해야

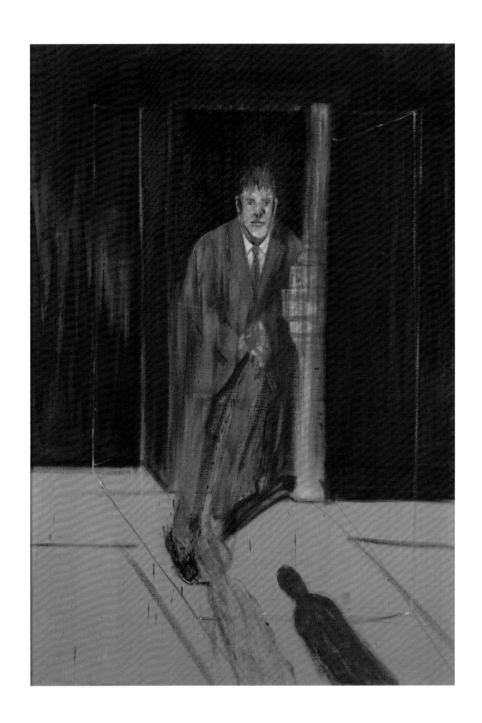

루시언 프로이트의 초상
Portrait of Lucian Freud
1951년, 캔버스에 유채와 모래, 198×137cm
휘트워스 미술관, 맨체스터 대학

81쪽
거울에 비친 조지 다이어 습작
Study of George Dyer in a Mirror
1968년, 캔버스에 유채, 198×147.5cm
마드리드, 티센 보르네미사 미술관

한다. 나는 오직 대상의 동작만을 재현함으로써 초상화를 그리는 것이 가능한지 알지 못한다. 다만 지금까지 초상화를 그리려고 한다면 그 사람의 얼굴을 기억해야 했던 것이 사실이다. 하지만 얼굴뿐 아니라 거기서 흘러나오는 에너지까지도 한곳으로 집중하도록 시도해야 한다."

〈자화상을 위한 습작〉(78-79쪽)은 베이컨에게 작품이 어떻게 현실 세계와 주관적 세계의 연결 고리가 되는지를 극단적인 방법으로 보여준다. 현재까지 현대 문명을 연구하는 어떤 학문도 내면적인 현실을 이해하거나 제어할 수 없었던 반면, 예술 작품은 개인의 상흔 같은 실존적 불안감을 표현함으로써 주관적인 세계를 진정한 현실로 탈바꿈시키며, 자신을 주체로서 인식할 수 있도록 도와준다.

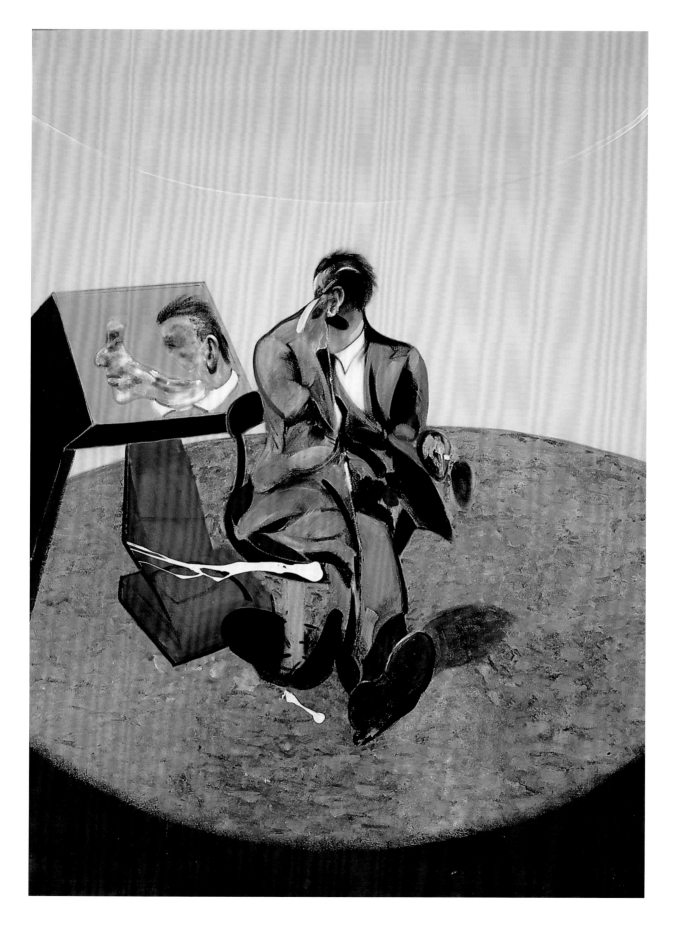

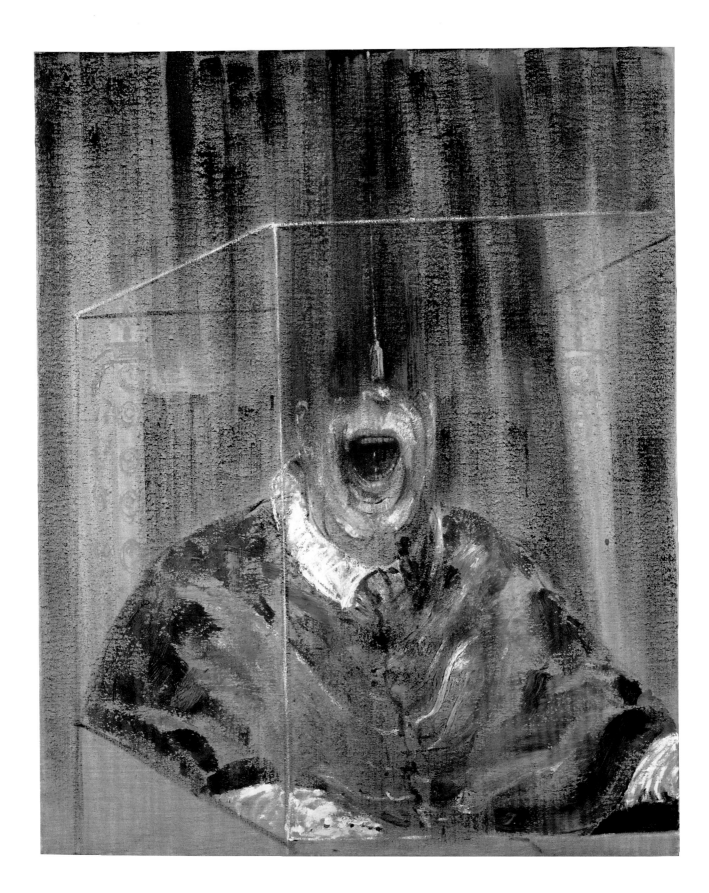

"나는 나 자신이 이미지를 만드는 사람이라고 생각한다"
영감의 원천

"… 나는 나 자신이 이미지를 만드는 사람이라고 생각한다. 나에게 이미지는 회화의 아름다움보다 훨씬 더 중요하다.… 내 생각으로는 여기 있는 이미지들은 우연히 나에게 전달된 것 같다.… 나는 항상 나 자신을 화가라기보다 우연을 위해 봉사하는 매개자로 생각해왔다.… 나는 내가 대단한 재능을 가진 사람이라고는 생각하지 않는다. 그저 수용력이 있는 예민한 사람일 뿐이다.…"

베이컨은 비정형적인 감각의 덩어리를 이미지로 바꾸어놓는 것만이 현실, 즉 우리가 실제로 겪은 경험 혹은 시대에 따라서는 진실이라고 불린 것을 포착할 수 있는 유일한 수단임을 인식했다. 실존의 모든 자료를 인간 행위의 두 가지 원초적인 충동, 즉 성적 욕망의 에너지인 에로스와 그 대척점에 놓인 타나토스, 즉 욕망과 욕망의 근원의 소멸인 죽음에 연결하는 것이 그의 작업의 요체였다. 그는 인간에게 주어지는 무한한 자극을 이미지로 받아들였고 이미지로서의 자극은 정신 작용의 정도에 따라 변형되어 동화되거나 사라진다고 느꼈다. 그러므로 이러한 자극을 되찾고 이를 통해 그 사이에 사라져버린 현실을 부분적으로라도 되찾기 위해서는 이러한 이미지를 다시 살려내야 한다. 그리고 이것은 매우 극단적인 방식을 통해서만 가능하다. 이제까지 이 과정을 전적으로 예술적인 관점, 베이컨이 중요시하고, 그가 다른 부수적인 요소에 중요성을 부여하지 않기 위해 중점적으로 다루고 직접적으로 언급한 관점을 통해서만 살펴보았다. 하지만 이러한 부수적인 요소까지 살피면 그의 예술이 지니는 엄격성과 우수성이 한층 더 명확하게 드러난다.

베이컨에게는 창작에 영감을 주는 원천, 그중에서도 특히 시각 자료가 무궁무진했다. 이러한 자료를 잠재적 자극의 원천으로 여겨 부지런히 수집했기 때문이다. 그러나 수집한 어떤 자료도 그 자체로 본보기가 되지는 않았다. 그림을 그리는 행위는 그가 아는 한 가장 극단적으로 기존의 틀을 전복하는 행위였기 때문에 당연히 기존 모델의 영향력을 배제해야 했다. 그렇지만 수집한 자료는 그가 자신의 기억과 상상력을 일정한 방향에 따라 전개해 나가는 데 도움을 주었다. 어떤 이유였건 그는 감수성(그의 용어에 따르면 신경 체계)을 자극하는 이미지를 엄청나게 많이 갖고 있었다. 이것은 인물을 형성하는 소재가 되었다. 인물은 부분적이고 우연한 자료의 방대한 집합체로부터 돌출된 이미지가 편집증에 가까운 심리적 비중을

풍경 속의 인물 습작
Study of Figure in a Landscape
1952년, 캔버스에 유채, 198.1×137.7cm
워싱턴 D.C., 필립스 컬렉션

82쪽
두상 VI
Head VI
1949년, 캔버스에 유채, 93.2×76.5cm
런던, 아트 카운실 컬렉션, 헤이워드 갤러리

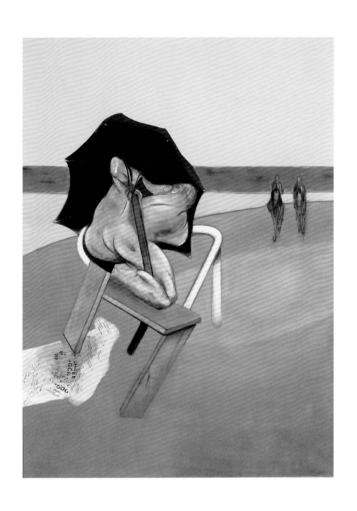

3면화
Triptych
1974 – 77년
캔버스에 유채와 파스텔, 드라이 트랜스퍼 레터링
3면화, 각각 198×147.5cm
개인 소장

차지하는 과정을 통해 형성된다. 그림으로 변화하는 과정에서 자료는 개별적인 자극, 영감의 원천을 식별할 힘을 상실한다. 이 자료에서 남은 것 일부는 객관적이고 일부는 다분히 심리적인 처음의 자극과 연관된 이미지이다. 이 이미지는 너무도 고착되어서 논리적 재구성이나 묘사, 설명이 불가능하며 외부적인 어떠한 의미도 형성할 수 없다.

베이컨은 신문이나 책(미술, 의학, 인류학 서적 등)에서 오려낸 사진도 셀 수 없을 정도로 많이 모아두었다. 그것은 대부분 찢어지고 긁히고 얼룩진 사진으로, 베이컨이 이러한 사진을 활용하여 작업했기 때문에 망가진 것 같은 느낌을 준다. 그는 다양한 매체(신문, 잡지, 책 등)를 통해 닥치는 대로 자료를 모았기 때문에 수집된 자료는 마구잡이로 뒤섞인 혼돈 그 자체였다. 이 자료들은 그의 작업실 구석구석에 쌓여서, 사진이라는 매체의 성격처럼 인위적인 방식으로 무한성을 재창조해냈다. 곳곳에 복사한 사진들이 포개져 있거나 서로 대조를 이루며 붙어 있어서, 영원한 불균형과 물리적 심리적 혁명을 추구하는 세계를 매우 과장되게 상징하는 듯했다.

베이컨 생전에는 그와 친분을 나눈 극소수의 사람만이 그가 작업하는 공간과 작업하는 방식을 알 수 있었다. 뿐만 아니라 베이컨은 자신의 예술을 구성하는 각 요소의 가치를 엄격하게 서열화했으므로, 공정하고 객관적인 방법으로 이 모든 현상을 평가하기란 거의 불가능했다. 그가 죽은 후 그의 작업실에 있던 모든 자료가 새로이 연구 대상이 되었으며, 이 연구는 예술가의 전체 작업을 비평적으로 평가하

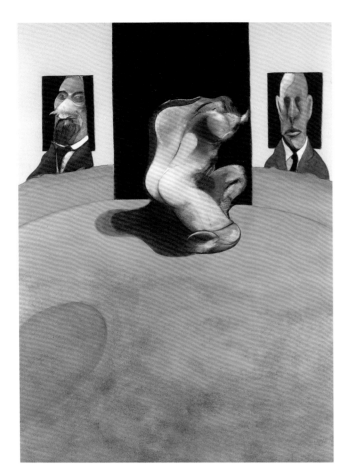
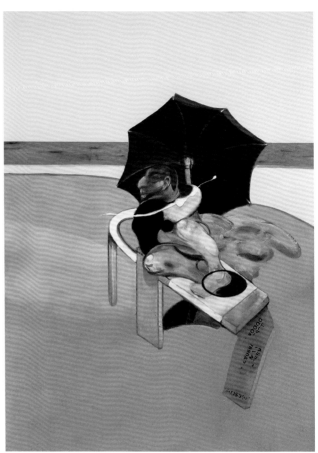

는 통상적인 방식을 통해 진행되었다. 그의 작업실을 가득 채운, 아무런 논리도 따르지 않는 이 혼돈스러운 그림 자료를 세심히 살펴본 결과, 작업실 벽을 장식한 여러 장의 사진이 베이컨의 몇몇 작품의 모티브였음이 밝혀졌다. 그의 작품 중 상당수는 자신의 연인을 찍은 사진이나 친지의 초상화, 혹은 자화상을 바탕으로 제작한 것이다. 다른 많은 작품도 에드워드 마이브리지가 19세기 마지막 사반세기 동안 찍은 사진처럼 보다 기초적인 자료나 잡지에서 오려낸 사진을 토대로 제작했다.

베이컨에게 사진은 현실을 포착하는 데 가장 적합한 기법이었다. 현실이란 감성으로 포착할 때 항상 덧없이 사라져버리지만 사진은 이러한 소실을 방지한다. 가시적 세계의 지속성을 인위적으로 가차 없이 단절시키는 속성 때문에 사진은 부분화된 이미지를 무한히 배치하는 가장 이상적 수단이기도 하다. 베이컨은 논리적으로나 서술적으로 전혀 연결되지 않는 무수한 이미지를 생산해낼 수 있는 사진에 매료되었다. 인간의 경험은 눈만이 아니라 모든 감각을 총동원해서 이루어진다. 인간의 눈은 무수히 많은 관계에서 오는 혼돈 때문에 오감이 어울려 빚어내는 희미함 속에서 어찌할 바를 모른다. 요컨대 시각이 작용하기 위해서는 도움이 필요하다. 사진은 감각 기관의 역학과는 무관하지만, 고유한 속성을 통해 인식의 한순간을 포착함으로써 일상생활에서 얻어지는 감각이나 사실로부터 감동을 재창조할 수 있다. 사진은 이미지를 만들어내며, 이미지는 그것을 바라보는 사람의 전의식 속에 잠재하는 감각을 일깨울 수 있다.

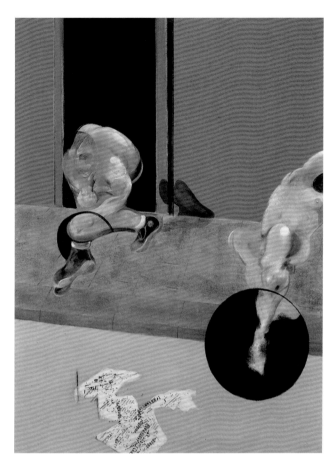
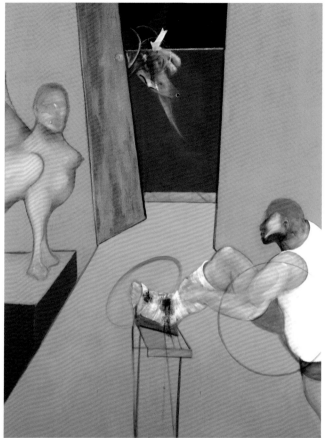

베이컨은 사진이 만들어낸 이미지는 회화 같은 다른 기법으로 제작한 이미지보다 훨씬 단순하고 표피적이라고 생각했다. 그는 사진을 특별한 기술이나 재능, 찍는 사람의 의도적인 개입에 의존하지 않고 외부의 가시적인 세계를 기록하는 수단으로 간주했다. 그렇기 때문에 그에게 사진은 훨씬 쉽게 접근할 수 있고, 중성적이며 자유연상 작용에 개방적인 매체였다. 그러므로 전체적인 맥락에서 떨어져 나온 부분적인 사진의 요소는 쉽게 새로운 의미를 상징할 수 있었다. 요컨대 원래 사진과 관련된 무엇인가를 간직하되 예술적 이미지에 고유한 형식 요소로서의 의미를 한층 강조하는 식으로 활용된다는 말이다.

이러한 중립적 성격 덕분에 사진은 재현된 주제에서 현실의 일부를 제거할 수도 있고 보이지 않는 방식으로 보는 사람의 지성을 자극할 수도 있다. 그리고 그렇다고 해서 작품을 제작하면서 궁극적으로 추구하는 목표에 변화가 생긴 것은 아니었다. 베이컨이 특히 사진에 대해 마음에 들어 한 것은 "표면이 매끈하다"라는 점과 "사물의 표면 너머로 갈 수 없다"라는 점이었다.

이러한 분석은 푸줏간이나 잘린 고깃덩어리, 도살 직전의 짐승을 찍은 사진을 볼 때 특별한 이유 없이 느끼는 감정과 그것이 상상 속에서 그리스도의 십자가 처형이라는 주제를 연상시키는 방식을 생각해볼 때 시사하는 바가 매우 크다. 베이컨은 사진 속에서 현실의 이미지, 즉 관습과는 무관한 인간과 사물의 어떤 이미지를 발견하고자 했다. 기계 장치가 사고로 멈춰선 순간이나 혹은 반대로 사물이나

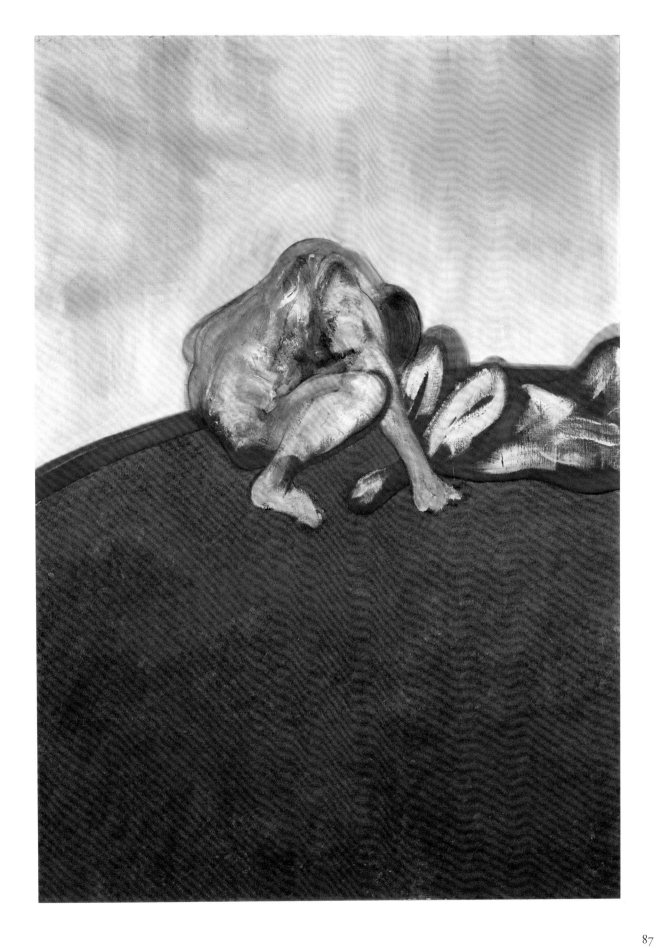

반 고흐의 초상을 위한 습작 I
Study for Portrait of Van Gogh I
1956년, 캔버스에 유채와 모래,
152.5×117cm
노리치, 이스트 앵글리아 대학,
로버트 · 리자 세인스버리 컬렉션

89쪽
모래언덕
Sand Dune
1983년, 캔버스에 유채, 파스텔과 먼지,
198×147.5cm
리엔/바젤, 바이엘러 재단

행위를 지배하는 원인과 관계가 지속되는 동안의 이미지 등이 여기에 해당된다.

현실의 흐름을 정지시킴으로써 사진은 인물을 극도로 불편하고 아무 쓸모도 없으며 당황스러운 상황으로 몰아갈 수 있다. 그럼으로써 사진은 예기치 않았던 낯선 광경 혹은 전혀 있음 직하지 않은 외관, 그렇기 때문에 오히려 극사실적인 외관을 보여준다. 사진은 이성적으로 탐구하기에는 너무도 진실에 가깝기 때문에 감성적으로 접근했을 때 현실성을 갖게 되며 마침내 부조리하고 비이성적이며 초현실적인 진실을 드러내는 외관 아래 감춰진 사물의 비극성과 초자연성을 드러낸다.

과학 관련 사진, 즉 체조 동작이나 병상을 찍은 마이브리지의 사진부터 엑스레이에 나타나는 인간 육체에 이르기까지, 사진은 인물의 취약점을 잘 보여준다. 사실 이러한 사진 촬영이나 의료 행위가 이뤄질 때 인간의 동작은 성행위를 할 때처럼 아무런 방어 기재의 개입 없이 가장 적나라하게 노출된다. 마이브리지의 연구에 대한 베이컨의 관심은 인간의 움직임을 해부한 사진을 동물의 움직임과 접목하는 시도에 몰두하도록 만들었다. 그는 이런 방식으로 연상 작용이 매우 강하고 활용하기 편한 자료집을 만들었다. 이 자료집을 통해 인간과 동물 사이를 오가는 혼돈스러운 감정, 인간과 동물을 회화의 주제로 삼았을 때 느낀 감정을 시각적으로 구체화하는 토대를 마련할 수 있었다. 회화의 탐구에서 인간과 동물의 결합이란 모티브는 그의 작품에 등장하는 인물에게서 느껴지는 비감함의 원천이다.

베이컨이 사진을 무질서한 방식으로 가시적 현실 세계를 기록하는 수단으로서만 인식한 건 아니다. 그의 작업실엔 미술책이나 개별적 예술가를 다룬 전문적 저술에서 발췌한 부분을 찍어놓은 것도 많이 있었다. 이 경우 세심한 주의를 기울여 완벽하고 계획적으로 사진을 찍었다. 사진은 본질적으로 매우 다른 성질의 이미지를 무차별적으로 재현할 수 있기 때문이었다. 그가 보기에 이렇게 얻은 이미지는 진정한 의미에서 주관적 현실에 대한 해석을 반영하는 것으로 예술가가 창작을 통해 궁극적으로 도달하려는 경지와 동일한 단계에 속했다. 광대한 예술 작품 전반에 대한 직접적인 인식에도 불구하고 베이컨은 원작보다 원작의 사진을 선호했다. 그래야만 작품을 객관성과 무의식의 중간에 위치한 자료로 바꿔놓는 동화 작용을 수행하기 용이했기 때문이다. 고전 예술 작품을 참조해서 행한 재창조 작업을 살펴보면 미켈란젤로나 벨라스케스, 반 고흐, 드가, 수틴 등 대가들의 다양한 예술적 요소에 대한 그의 깊은 이해를 알 수 있다. 피카소에 대한 특별한 관심 또한 시간이 흘러감에 따라 점차 양상이 바뀌었다. 세잔의 작품에 대한 이해 역시 매우 뛰어났다.

이러한 예술가들로부터 베이컨이 취한 것은 그가 "회화의 수수께끼"라고 명명한 결정적인 요소로, 그는 이러한 요소를 앞에서 살펴본 것처럼 그림을 그리는 행위의 순간 속에 고립시켰다. "내 생각에 오늘날 회화의 신비란 외관이 드러나는 방식에 있다. 그 방식이란 사진일 수도 있고 회화일 수도 있다. 하지만 어떤 작용을 거쳐 감상자가 회화의 신비 안에 놓인 외관의 신비를 포착할 수 있을까?" 이런 측면은 기록이라는 사진 고유의 속성의 대척점에 위치하며, 현실의 외관만큼이나 우연적이고 모순적이며 예측 불가능하다. 그림을 그리는 동안 이 두 조건 사이의 심각한 갈등은 해소되지 않는다. 이 때문에 베이컨은 동물과 인간의 움직임에 대한 마이브리지의 습작과 미켈란젤로가 창조한 형태를 소화한 후 그 경험이 주는 느낌을 표현할 수 있었다. 궁극적으로 그는 인간적이고 가련할 정도로 고뇌에 찬 모습을 자신의 연인의 형상을 통해 표현했다.

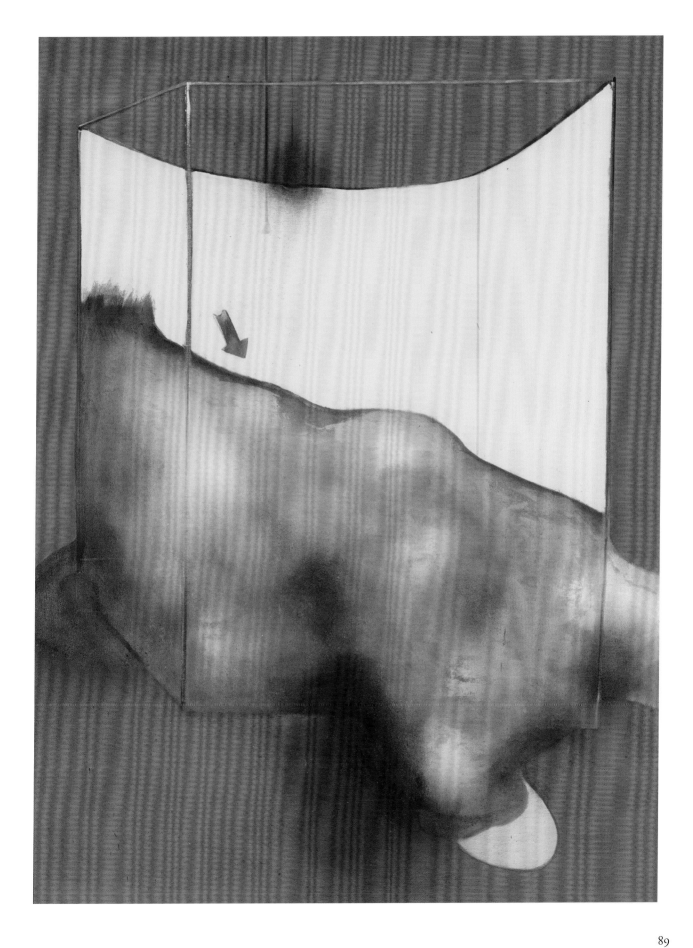

프랜시스 베이컨(1909 – 1992)
삶과 작품

1909 프랜시스 베이컨은 10월 28일 더블린에서 태어났다. 그는 다섯 자녀 중에서 둘째였다. 권위적이고 폭력적이었던 아버지 에드워드는 군인 출신으로 말 사육자였다. 어머니 위니프레드는 남편보다 스무 살이나 어렸으며, 남편과 달리 매우 사교적이고 교양이 풍부했다. 그녀는 경쾌하고 명랑한 성격의 소유자였다.

1914 베이컨의 부친이 육군성에서 일하게 되자 일가가 런던으로 이주했다. 그 후 10년 동안 베이컨의 가족은 끊임없이 영국과 아일랜드를 오가며 살았다. 잦은 이사와 지병인 천식 때문에 베이컨은 어린 시절 정규 교육을 제대로 받지 못했다. 베이컨은 상당히 자유롭고 고독한 분위기에서 성장했으며, 외가에 자주 머물렀다. 베이컨은 삶의 기쁨이 넘치는 매우 독특한 외가의 분위기에 매혹되었다.

1925 베이컨은 자신의 동성애적 성향을 자각하게 되었고, 이로 인해 그의 인생은 한층 고달파졌다. 베이컨이 열여섯 살 되던 해, 아버지는 베이컨이 어머니의 속옷을 입는 광경을 목격했으며, 그 즉시 아들을 집에서 내쫓았다. 런던에서 혼자 생활하게 된 베이컨은 자의 반 타의 반으로 독립적으로 살지 않으면 안 되었다. 그는 생존을 위해 닥치는 대로 일을 했고, 인생의 쾌락에 탐닉하게 되었다.

1927 – 28 자유분방하고 방탕한 생활로부터 아들을 구하기 위해 베이컨의 부친은 1927년 봄 그를 베를린에 사는 삼촌에게 보냈다. 하지만 베이컨은 베를린의 즐거운 활력과 극단적인 성향에 쉽게 몸을 맡겨버렸다. 두 달 후 그는 단신으로 파리에 도착했다. 열정적으로 프랑스어를 배우면서 먹고살기 위한 방편으로 이따금씩 실내장식 입자나 디자이너로 일했다. 1927년 7월 폴 로젠베르크 갤러리에서 열린 피카소의 최근작 전시회를 둘러보고 커다란 충격을 받았다.

1928 베이컨은 다시 런던으로 돌아왔다. 이듬해 그는 사우스 켄싱턴의 퀸즈베리 뮤즈 웨스트에 있는 차고에 작업실을 꾸민 다음 1932년까지 그곳에서 살면서 작업했다. 그는 현대적인 양식의 가구와 카펫을 디자인했다. 오스트레일리아 출신 후기 입체주의 화가 로이 드 메스트르와 긴밀히 협조하면서 그림을 그렸다. 드 메스트르는 그에게 회화 기법을 가르쳐주고 완벽하게 구사할 수 있도록 도와주었다.

1930 베이컨은 「더 스튜디오」 1930년 8월호에 실린 1930년대의 영국의 인테리어와 디자인 양식에 대한 기사를 통해 직접 디자인한 카펫과 태피스트리, 유리와 철제 가구 등을 소개했다. 11월에는 작업실에서 자신이 그린 회화 작품과 더불어 로이 드 메스트르와 초상 화가 진 셰퍼드의 판화 1점, 태피스트리 4점을 가지고 전시회를 개최했다. 이 전시회는 아무런 성과도 거두지 못했다. 이로 인해 낙담한 베이컨은 디자인은 물론 그림도 그만두기로 결심했다.

1931 베이컨은 풀햄 로드로 이사했다. 성공하지 못해 풀이 죽은 그는 되는 대로 아무렇게나 생활했다. 그는 간간이 아무 일이나 해서 생활고를 해결했다.

1933 당시 영국의 전위 예술 전문 갤러리 중 가장 비중 있는 갤러리로 손꼽힌 런던의 메이어 갤러리에서 개최된 '아트 나우' 전시회에 〈그리스도의 십자가 처형〉을 출품했다. 허버트 리드는 이 전시회를 계기로 출판된, 『아트 나우: 현대 회화와 조각 이론 입문』이라는 카탈로그에 이 작품을 실었다. 저명한 현대 미술품 수집가인 마이클 새들러가 이 작품을 구입했으며, 그리스도의 십자가 처형을 소재로 한 연작 두 점을 더 주문했다.

1934 2월에 베이컨은 '더 트랜지션 갤러리'에서 최초의 개인전을 열었다. 이 갤러리는 베이컨의 고객 중 한 사람인 실내장식가 아룬델 클라크가 커즌가에 있는 자신의 집을 예술가들의 전시회장으로 제공하여 마련된 공간이었다. 그다지 큰 성과를 거두지 못하자 실망한 베이컨은 다시 그림을 포기하기로 결정하고, 자신의 작품 일부를 파기했다.

1936 자신의 작품에 대한 불만과 예술적 성공에 대한 고질적 염세주의는 그가 '국제 초현실주의자 전시회'에서 배제된 후 더욱 심해졌다. 하지만 그가 배제된 이유는 주최 측이 초현실주의의 개념을 역사적 사실에만 입각해서 지나치게 좁게 해석한 반면, 초현실주의 움직임에 대한 베이컨의 미학은 매우 다양한 형태로 나타났기 때문이다.

1937 세련된 취미를 가졌으며 베이컨의 재능을 처음부터 간파한 사람 중 한 사람이자 몇 년 전에 베이컨의 연인이 된 에릭 홀이 명성 있는 골동품 갤러리인 애그뉴스에서 '젊은 영국 화가들'이라는 단체전을 기획했다. 이 전시회에 베이컨은 〈정원에 있는 인물〉(14쪽)이라는 작품을 출품했다. 이 작품은 이 무렵에 제작한 작품 가운데 아직도 남아 있는 몇 안 되는 작품 중 하나이다. 이 작품은 피카소나 마티스의 작품과 비교해볼 때, 베이컨의 혁신적인 재능을 유감없이 드러내는 걸작이다. 이 전시회에는 로이 드 메스트르, 빅터 파스모어, 그레이엄 서덜랜드 등이 참가했다. 베이컨은 그중 특히 그레이엄 서덜랜드와 지속적으로 우정을 나누었다.

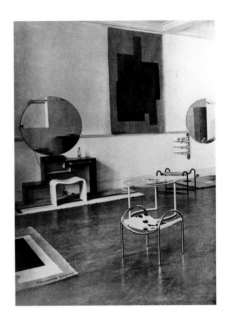

베이컨이 디자인한 가구와 러그.
그의 작업실에서 촬영, 1930년

90쪽
리스 뮤즈 7번지 작업실에서 베이컨,
런던, 1982년

1941 - 43 천식 때문에 병역을 면제받은 베이컨은 전쟁 동안 민방위 부대에 배속되었다. 그는 얼마간 햄프셔주의 피터스필드에 있는 집을 한 채 빌려 에릭 홀과 함께 살았다. 1942년 말 다시 런던으로 돌아온 그는 사우스 켄싱턴의 크롬웰 광장 7번지에 위치한 존 에버렛 밀레이의 집 1층의 방에서 생활했다.

1944 - 45 그는 꾸준히 그림을 그렸다. 그는 이 시기에 진정한 예술가로서의 경력을 쌓기 시작했다고 생각했다. 마음에 들지 않으면 작품을 파기하던 예전 습관을 버리고 작품을 보존하기 시작한 것도 이 무렵부터이다. 1944년에 3면화 〈그리스도의 십자가 처형도를 위한 세 개의 습작〉을 제작했다. 1945년 4월 르페브르 갤러리에 전시된 이 작품은 강력한 반향을 일으켰으며, 작품을 대상으로 열띤 토론이 벌어졌다. 1945년에는 하이드 파크의 벤치에 쭈그리고 앉아 있는 에릭 홀의 사진을 활용해 〈풍경 속의 인물〉(20쪽)을 제작했다.

1946 르페브르 갤러리, 레드펀 갤러리, 앵글로 프렌치 아트센터 등에서 열린 단체전에 참가했다. 이 시기에 제작한 작품은 격렬한 반응을 야기하기는 했지만 실제로 열광적이라고는 할 수 없었다. 그레이엄 서덜랜드의 권유로 독일에서 이민 온 화상 에리카 브라우젠이 그의 작업실을 방문해 그 자리에서 그의 걸작인 〈회화 1946〉(22쪽)을 200파운드에 구입했다. 예기치 않았던 돈이 생기자 베이컨은 몬테카를로로 가서 취미인 도박에 탐닉했다. 이따금씩 런던에 짧게 머무른 것을 제외하고는 1950년까지 그곳에 머물렀다.

1949 베이컨은 이 해부터 여섯 작품으로 구성된 '두상'(10, 82쪽) 연작을 내놓았다. 그중 하나인 〈두상 VI〉은 벨라스케스가 그린 교황 인노켄티우스 10세의 초상화에서 이미지를 얻어 제작했다. 11월에는 에리카 브라우젠이 기획한 하노버 갤러리의 전시회에 단색 작품을 선보였다. 그 사이에 그녀는 베이컨의 대리인이 되었으며, 1948년에는 그녀가 구입했던 〈회화 1946〉(22쪽)을 뉴욕 현대미술관의 앨프레드 바르에게 되팔았다.

1950 - 51 다시 런던에 정착한 베이컨은 친구인 존 민턴을 대신해서 왕립예술학교에서 몇 개월 동안 미술을 강의했다. 두 연작을 통해 벨라스케스 작품에서 영감을 얻은 교황 주제를 발전시켰다(38쪽). 1951년 말 하노버 갤러리에서 열린 전시회에 교황을 주제로 한 작품 3점을 출품했다. 그의 보모였던 라이트풋의 죽음에 큰 충격을 받은 베이컨은 크롬웰 광장의 작업실을 처분했다. 그 후 10년간 그는 여러 작업실에서 임시로 작업을 계속했다. 1951년 그는 첫 번째 〈루시언 프로이트의 초상〉(80쪽)을 완성했다.

1952 1951년과 1952년 사이에 베이컨은 웅크린 누드를 주제로 한 일련의 작품(36, 43쪽)을 제작함으로써 자연주의적인 요소를 작품에 첨가(39쪽 왼쪽 작품)했으며, 미약하나마 반 고흐의 작품과 프랑스 남부를 여행한 후 받은 인상에서 영향을 받은 듯한 풍경화(83쪽)도 몇 점 제작했다. 이 작품들은 모친과 여동생이 살고 있는 남아프리카 공화국과 케냐를 여행하면서 그린 다른 작품과 함께 하노버 갤러리에 전시되었다. 이 해에 베이컨은 피터 레이시를 만났다. 이때부터 오랜 기간에 걸친 그와의 소용돌이 같은 관계가 시작된다. 에릭 홀은 〈개〉를 구입해서 테이트 갤러리에 기증했다.

1953 〈세 개의 인간 두상 습작〉(72쪽)에서부터 벨라스케스가 그린 교황 그림에서 출발한 초상화 습작(24, 26쪽)에 이르기까지 초상화가 그의 작품세계에서 엄청난 비중을 차지하게 되었다. 이 무렵 그린 몇몇 작품은 뉴욕의 듀라체 브라더스 갤러리에서 열린 그의 최초의 해외 전시회에 전시되었다. 에릭 홀은 〈그리스도의 십자가 처형도를 위한 세 개의 습작〉(12 - 13쪽)을 테이트 갤러리에 기증했다. 베이컨은 마이브리지의 사진에서 영감을 얻어 〈두 인물〉(46쪽)을 제작했다. 화폭에 등장하는 두 인물은 베이컨과 피터 레이시를 닮았다.

1954 베이컨은 '푸른 옷을 입은 남자'라는 제목의 연작을 일곱 점 제작했으며(44쪽), 모두 하노버 갤러리에 전시되었다. 데이비드 실베스터가 27회 베네치아 영국관의 책임을 맡고 있을 때, 베이컨은 벤 니콜슨, 루시언 프로이트와 함께 영국 대표로 작품을 출품했다. 이 기회를 이용해 베이컨은 로마를 여행했는데, 의미심장하게도 벨라스케스가 그린 교황 인노켄티우스 10세의 초상화는 보러 가지 않았다.

1955 런던 컨템퍼러리 아트 인스티튜트가 베이컨의 첫 회고전을 기획했다. 5월에 베이컨은 뉴욕 현대미술관에서 열린 단체전에 참가했다. 국립

왼쪽
작업실의 베이컨, 1950년대 말

93쪽
조지 다이어와 프랜시스 베이컨, 1960년경

초상화 미술관에 소장된 윌리엄 블레이크의 두상 조각 틀을 활용해서 제작한 초상화 연작을 하노버 갤러리에서 발표했다. 그의 작품 수집가이자 친한 친구인 로버트 세인트버리와 리가 세인스버리 부부의 초상화를 제작했다.

1956 1956년에서 1957년 사이에 베이컨은 반 고흐의 〈타라스콩 거리 위의 화가〉로부터 영감을 얻은 일련의 작품을 발표했다. 반 고흐의 작품은 제2차 세계대전 중 독일에서 파기되었다. 피터 레이시를 따라 탕헤르로 간다. 탕헤르에 아파트를 구한 베이컨은 1960년대 초까지 그곳에 정기적으로 체류했다. 윌리엄 버로스, 폴 볼스, 엘런 긴즈버그, 모로코 출신 예술가 아흐메드 야쿠비 등과 교류했다.

1957 에리카 브라우젠은 장 라르카드가 경영하는 파리의 리브 드루아트 갤러리에서 베이컨의 전시회를 개최하려고 기획했다. 이것은 베이컨에게 최초의 파리 전시회였다. 이 전시회에서 베이컨은 최신작을 선보였는데, 〈반 고흐의 초상을 위한 습작 I〉(88쪽)도 이때 발표한 작품 중 하나이다. 이 작품들은 하노버 갤러리에서 다시 전시되었다.

1958 베이컨은 이 해에 처음으로 이탈리아에서 전시회를 가졌다. 토리노의 갈라테아 갤러리에서 열린 회고전 덕분이었다. 이 전시회는 토리노의 갈라테아 갤러리, 밀라노의 델라리에테 갤러리에 이어서 로마의 델로벨리스코 갤러리 등 이탈리아 주요 도시를 순회했다. 또한 피츠버그의 카네기 인스티튜트는 그를 영국을 대표하는 예술가로 선정했다. 에리카 브라우젠과 그녀가 운영하는 하노버 갤러리와의 계약을 끝내고, 말버러 갤러리와 새로운 계약을 맺었다.

1959 카셀에서 열린 '도쿠멘타 Ⅱ'와 제5회 상파울루 비엔날레에 참가했다. 그가 가장 즐겨 찾던 소호의 술집 콜로니의 주인 뮤리엘 벨처의 초상화 (73쪽)를 제작했다. 이 해에 에릭 홀이 사망했다.

1960-61 말버러 갤러리에서 그의 첫 번째 개인전이 열렸으며, 최근작 중에서 30점 정도의 작품이 소개되었다. 1961년에 그는 여러 해 동안의 방랑을 끝내고 사우스 켄싱턴의 리스 뮤즈의 한 차고에 작업실을 꾸몄다. 마침내 창작을 위해 그가 필요로 하는 혼돈스러운 상황에 가장 잘 맞는 이상적인 장소를 발견한 것이다. 그는 이곳에서 죽을 때까지 작업했다.

1962 테이트 갤러리에서 최초의 대규모 회고전이 열렸다. 그의 작품 중 거의 반 정도가 전시되었으며, 뉴욕의 구겐하임 미술관이 사들인 그의 최초의 3면화에 해당되는 〈그리스도의 십자가 처형도를 위한 세 개의 습작〉(66쪽)도 출품되었다. 런던 전시에 이어 만하임, 토리노, 취리히, 암스테르담 등에서의 순회 전시가 결정된 회고전 개막식 전날, 베이컨은 피터 레이시가 탕헤르에서 사망했다는 소식을 들었다.

1963 베이컨과 조지 다이어의 관계가 시작되었다. 조지 다이어는 베이컨에게 끊임없이 영감을 불어넣었다. 대규모 회고전이 뉴욕의 구겐하임 미술관에서 개최된 데 이어 시카고 미술관에서도 열렸다.

1964-65 3면화 〈한 방에 있는 세 인물〉(56-57쪽)을 제작했고, 이 작품은 파리 국립현대미술관이 구입했다. 그리고 이듬해에 제작된 〈그리스도의 십자가 처형〉(64-65쪽)은 뮌헨 국립현대미술관에서 구입했다. 이자벨 로스돈의 초상화를 그리기 시작했다. 베이컨은 이 주제로 여러 점의 작품을 남겼는데, 이 중 몇 점은 몇 년 후에 제작되었다(75-77쪽). 1964년, 로널드 앨리는 베이컨의 작품 카탈로그 레조네를 펴냈는데, 테이트 갤러리의 책임자인 존 로덴스타인이 서문을 썼다. 존 러셀은 베이컨에 관한 연구서를 출판했다. 1965년 베이컨은 테이트 갤러리에서 열린 자코메티 전시회장에서 미셸 레리스와 만났으며, 그날 이후 두 사람은 매우 두터운 친분을 쌓았다.

1966-6/ 파리의 마그 갤러리와 밀라노의 토니 넬리 갤러리에서 개인전이 열렸다. 1966년 베이컨은 국제적으로 명망이 높은 두 개의 상을 받았는데, 그중에서 카네기 인스티튜트 어워드는 그가 수상을 거부했고, 지겐에서 수여한 루벤스 상은 페렌체의 예술 작품 복원 사업에 쓰이도록 상금을 기증했다.

1968 베이컨은 이 해에 말버러 갤러리에서 열린 자신의 전시회 참석차 처음으로 뉴욕을 방문했다. 20점의 전시 작품은 전시 개막 일주일만에 모두 팔렸다. 워싱턴의 허시혼 재단은 〈3면화〉(40-41쪽)를 구입했다.

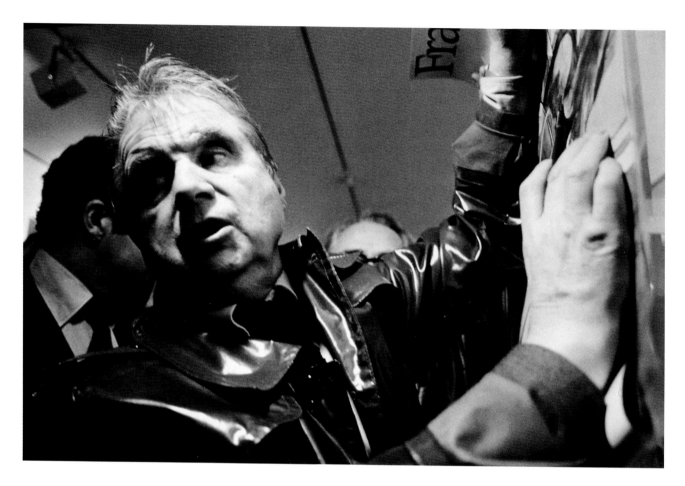

1971 10월에 파리의 그랑 팔레에서 100점 이상의 작품과 11점의 3면화가 전시되는 대규모 회고전이 열렸다. 개막 전날 조지 다이어가 자신이 묵던 호텔방에서 죽은 채 발견되었다. 11월과 12월에 걸쳐 베이컨은 3면화 〈조지 다이어를 기리며〉(60-61쪽)를 제작했다. 동반자였던 조지 다이어의 형상과 그의 죽음은 그 후에 제작된 여러 작품(32-33, 48-49, 62쪽)에 등장한다.

1974 거의 부자 관계에 비견할 만한 존 에드워즈와의 긴밀한 관계가 시작되었다. 존 에드워즈는 베이컨의 여러 작품의 모델이 되었으며 훗날 그의 상속자가 되었다.

1975 뉴욕 메트로폴리탄 미술관에서 열린 최근작 전시회에 참석했다. 헨리 겔드잘러가 전시회 기획을 맡았다. 베이컨은 이 전시회장에서 앤디 워홀을 만났다. 같은 해 데이비드 실베스터는 『프랜시스 베이컨과의 인터뷰』를 펴냈다. 베이컨은 파리의 보주 광장에 면한 아파트에 체류했다. 그는 1985년까지 정기적으로 이 아파트에 머물렀다.

1976 프랑스 마르세유의 캉티니 미술관에서 열린 자신의 전시회에 참석했다.

1977 6월에는 파리의 클로드 베르나르 갤러리에서, 10월에는 멕시코 현대미술관에서 그의 전시회가 열렸다.

1978 다시 로마를 찾은 베이컨은 빌라 메디치에서 발튀스를 만났다. 스페인의 마드리드와 바르셀로나에서 전시회가 개최되었으며, 그는 초상화와 자화상을 주제로 작업을 계속했다.

1979 그의 가장 소중한 친구 중 한 사람이었으며, 여러 작품(70-71, 73쪽)의 모델이었던 뮤리엘 벨처가 사망했다.

1980 뉴욕의 말버러 갤러리에서 최근작 전시회가 열렸다.

1981-83 〈아이스킬로스의 『오레스테이아』에서 영감을 얻은 3면화〉(16-17쪽)를 완성했다. 그의 작품 전반에 관한 훌륭한 비평서 두 권이 프랑스에서 출간되었다. 미셸 레리스의 『무법자 베이컨』과 질 들뢰즈의 『감각의 논리』이다. 미셸 레리스는 1983년에 『정면과 측면에서 본 프랜시스 베이컨』을 출간했다.

1984 파리의 마그 를롱 갤러리와 뉴욕의 말버러 갤러리에서 열린 전시회에 참석했다.

1985-86 테이트 갤러리에서 베이컨의 두 번째 대규모 회고전이 열렸다. 이 전시회는 이어서 슈투트가르트와 동베를린에서도 개최되었다. 이를 계기로 베이컨은 40년 만에 다시 베를린을 방문했다. 존 에드워즈가 그와 동행했다.

1987 파리의 를롱 갤러리와 스위스 바젤의 바이엘러 갤러리에서 각각 그의 최근작 전시회가 열렸다.

1988 모스크바 신(新) 트레탸코프 갤러리에서 그의 전시회가 열렸다. 〈'3면화 1944'의 두 번째 버전〉(18-19쪽)을 제작했으며, 이 작품은 이듬해 런던의 말버러 갤러리에서 열린 전시회 '베이컨, 아우어바흐, 키타이의 새로운 회화'에서 소개되었다.

1990 프라도 박물관에서 열린 벨라스케스 전시회를 관람했다. 절친한 친구 미셸 레리스가 세상을 떠났다.

1992 베이컨은 4월 28일 마드리드에서 심장마비로 세상을 떠났다. 리스 뮤즈의 작업실을 포함한 모든 재산을 존 에드워즈에게 물려주었다. 존 에디워즈는 이를 더블린에 있는 휴레인 시립현대미술관에 기증했다. 1961년부터 사망할 때까지 베이컨이 작업했던 뮤즈의 작업실은 재건축되어 2000년에 일반에게 공개되었다.

Selected Bibliography

Alley, Ronald and John Rothenstein: *Francis Bacon*. Exhibition catalogue. London, Tate, London 1962.

Alley, Ronald and John Rothenstein: *Francis Bacon*. London and New York 1964.

Archimbaud, Michel: *Francis Bacon: entretiens avec Michel Archimbaud*. Paris 1992.

Davies, Hugh and Sally Yard: *Bacon*. New York and London 1986.

Deleuze, Gilles: *Francis Bacon: Logique de la sensation*. Paris 2002.

Farr, Dennis et al.: *Francis Bacon. A Retrospective Exhibition*. Exhibition catalogue, New York 1999.

Figurabile. Francis Bacon. Exhibition catalogue (essays by David Sylvester, David Mellor, Gilles Deleuze, Lorenza Trucchi, Daniela Palazzoli), XLV Biennale di Venezia, Museo Correr, 1993.

Francis Bacon. Exhibition catalogue (introduction by Michel Leiris). Paris, Galeries Nationales du Grand Palais, 1972.

Francis Bacon: Recent Paintings 1968–1974. Exhibition catalogue (introduction by Henry Geldzahler, with a contribution from Peter Beard). New York, The Metropolitan Museum of Art, 1975.

Francis Bacon. Exhibition catalogue (essays by Down Ades, Andrew Forge, Andrew Durham). London, Tate, 1985.

Francis Bacon, Exhibition catalogue (essays by Ronald Alley, Hugh M. Davies, Michael Peppiatt, Rudy Chiappini. Catalogue by Jill Lloyd and Michael Peppiatt). Lugano, Museo d'Arte Moderna di Lugano, 1993.

Francis Bacon. Important Paintings from the Estate (essays by David Sylvester, Sa Hunter and Michael Peppiatt). New York, Tony Shafrazi Gallery, 1998.

Francis Bacon: Caged – Uncaged. Exhibition catalogue (essay by Martin Harrison and introduction by Vicente Todoli). Porto, Museu Serralves, 2003.

Herrgott, Fabrice: *Francis Bacon*. Exhibition catalogue. Paris, Centre Georges Pompidou, 1996.

Leiris, Michel: *Francis Bacon ou la vérité criante*. Paris 1974.

Leiris, Michel: "Bacon le hors–la–loi," in: *Critique*, May 1981.

Leiris, Michel: *Francis Bacon: Full Face and in Profile*. London 1983.

Leiris, Michel: *Francis Bacon*. London 1988.

Peppiatt, Michael: "From a Conversation with Francis Bacon," in: *Cambridge Opinion* 37, January 1964.

Peppiatt, Michael: "Francis Bacon: Reality Conveyed by a Lie," in: *Art International*, I: Autumn 1987.

Peppiatt, Michael: "Six New Masters," in: *Connoisseur* 217, September 1987.

Peppiatt, Michael: *Francis Bacon: Anatomy of an Enigma*. London 1996, New York 1997.

Rothenstein, John: *Francis Bacon*. Milan 1963.

Russell, John: *Francis Bacon*. New York 1993.

Schmied, Wieland: *Francis Bacon. Commitment and Conflict*. Munich, New York 1996.

Sylvester, David: *Interviews with Francis Bacon*. London 1995.

Sylvester, David: *Looking Back at Francis Bacon*. New York 2000.

Trucchi, Lorenza: *Francis Bacon*. Milan 1975.

Zimmerman, Jörg: *Francis Bacon. Kreuzigung*. Frankfurt am Main 1986.

프랜시스 베이컨
FRANCIS BACON

초판 발행일 2020년 12월 15일
지은이 루이지 피카치
옮긴이 양영란
발행인 이상만
발행처 마로니에북스
등록 2003년 4월 14일 제2003-71호
주소 (03086) 서울특별시 종로구 동숭길 113
대표전화 02-741-9191
편집부 02-744-9191
팩스 02-3673-0260
홈페이지 www.maroniebooks.com

본문 2쪽

리스 뮤즈 거리 7번지의
프랜시스 베이컨 스튜디오
1977년, 런던

본문 4쪽

움직이는 인물
Figure in Movement
1978년, 캔버스에 유채와 파스텔,
198×147.5cm
개인 소장

ISBN 978-89-6053-591-6(04600)
ISBN 978-89-6053-589-3(set)

책값은 뒤표지에 있습니다.